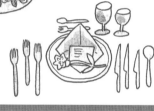

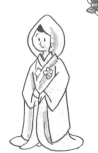
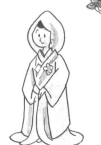
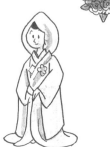

U0069157

従葬禮到法事，
面對莊嚴肅穆的儀式，
更有許多不可忽略的禮儀規矩

祭

自古以來流傳至今，融合在生活中的各種祭典及儀式・習慣等，還有許多鮮為人知的相關知識

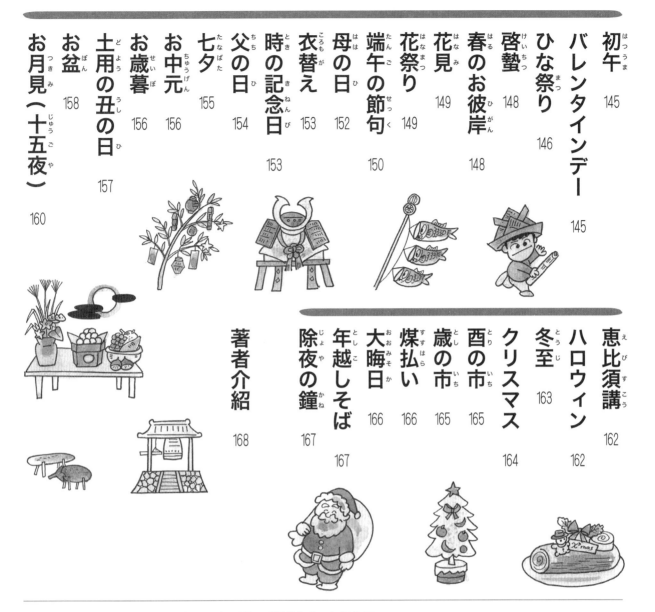

※本書內容是針對日本國內最為普遍的一般習俗、禮儀等為主，加以介紹。

※不同時代、地區，不同家庭環境之下，有著各式各樣不同的傳統、風俗習慣，儀式的做法也可能年年有所改變或是簡化。在本書中所解說的只是一般而言的習慣，並非唯一的做法，請多包涵。

※本書中所介紹的禮金、奠儀等的金額、信件及文書的書寫方式等，只是一部分的例文，建議在實際上要送出時，依照職場或地區、親戚間的慣例或規定，與周遭的人先行討論。

編集　福田佳亮　丸山亮平　　DTP　みつばち堂

おもな参考文献(順不同)

絵でわかる冠婚葬祭(西東社)／葬儀のしきたりとお金の事典(法研)冠婚葬祭の知識と心得(東京書房)／冠婚葬祭のマナー(世界文化社)／冠婚葬祭のすべて(日本文芸社)／冠婚葬祭のマナーと常識(日東書院)／冠婚葬祭事典(日東書院)／結納・結婚しきたり事典(日本文芸社)／結婚費用とブライダルプラン(マリッジハウス編)／新ブライダル事典(日本文芸社)／二人でつくるウエディングガイド(成美堂出版)／頼まれ仲人(高橋書店)／結婚の段取りとしきたりがわかる本(成美堂出版)／ふたりでつくるオリジナルウエディング(新星出版社)／冠婚葬祭How To事典(講談社)／おつきあい＆マナー事典(学研)／一生使える！冠婚葬祭のマナー(PHP研究所)／葬儀・法要・相続完全BOOK(世界文化社)／日本のしきたり(廣済堂出版)／歳時記・にほんの行事(池田書店)／和ごよみと四季の暮らし(日本文芸社)

冠婚葬祭

もともと「冠」とは、成人した男子を祝う「元服加冠」を表すものでした。今では、子どもの成長や長寿のお祝いなど、人生の節目となるさまざまな儀式を指します。

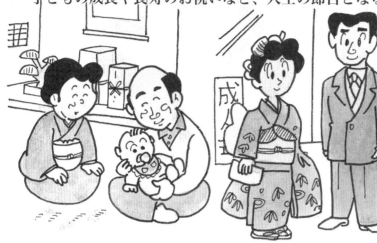

人の一生の節目となるお祝いごとはいくつもあります。

子どもの時には帯祝いからはじまってお宮参り、初誕生、初節句、七五三。

大人になれば厄払いや長寿の祝いなど。

これらの行事のほとんどが昔からの慣習として引き継がれてきたものです。

また学校や仕事、功労や結婚に関係するお祝いもあります。

お祝い事は喜びを分かち合うようにしたいものです。

この章はマナーコンサルタントの私たち2人がご案内いたします。

妊婦が妊娠5ヶ月の最初の戌の日に腹帯を巻くことを「帯祝い」といいます。妊娠を祝うとともに、新しい命の健康と安産を祈願します。

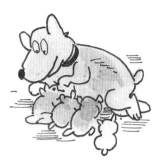

戌の日に行うのは、犬のお産が軽くてすむことにあやかったものです。

でも特にこだわる必要はありません。この日を目安に妊婦の体調のよい日に行えばよいでしょう。

このときに巻くのが「岩田帯」で、岩のように元気な赤ちゃんを、たくましく、という願いが込められています。また「結肌帯」「斎肌帯」とも呼ばれます。

「岩田帯」は、長さ2・5メートル（七尺五寸三分）ほどの絹、または木綿の帯で、妻の実家から贈りますが、子宝に恵まれた夫婦から贈ってもよいという習わしもあるそうです。

正式には絹の紅白の帯二筋と白木綿一筋を重ねて紅白の蝶結びの水引きをかけ、帯の端に赤い字で「寿」「吉日」「戌日」と書き入れます。

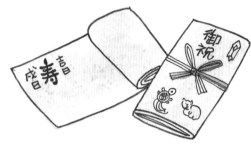

岩田帯は安産の神様を祀る神社や、デパートなどで求めることができます。

（ごふ入り）
水天宮安産御守
すいてんぐうあんざんおまもり

腹帯には胎児の位置を正しく保ち、保温や妊婦の動きを楽にする効用があります。

でも最近は家族で妊娠を祝い、妊婦本人に大事な体であることを自覚させるというセレモニー的な意味合いが強くなっています。

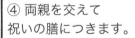

正式な帯祝いの手順
おびいわ

① 上座に座った妊婦に帯役の夫婦が白木の台に乗せた岩田帯をささげます。

② お祝いの言葉を述べた後、帯役の夫は退室します。

③ 妊婦に帯役の妻が形式的に帯を巻きます。

④ 両親を交えて祝いの膳につきます。

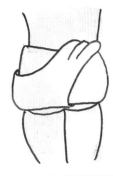 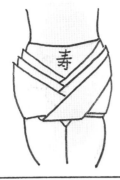 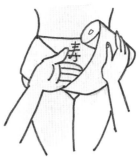 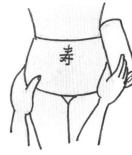

岩田帯の巻き方

① 「寿」の文字入りの帯は文字が中央にくるように巻き始めます。

② 一回りしたら手を差しこみ中央で折り直すようにして巻きます。

③ 下にずらしながら同じ要領で3回ほどおなかに巻きつけます。

④ 巻き終わりの帯の余り部分は背中側に挟みこみます。

最近では伝統的なしきたりにのっとって帯祝いをする家庭は少なくなりました。妊婦に肉体的、精神的に負担がかからないように夫婦2人だけの水入らずで、または両親、兄弟など気のおけない身内を招く程度がよいでしょう。

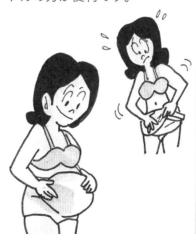

実際には腹帯は使いにくくおなかの安定や保温のためにはマタニティガードルの方が便利です。

帯祝いの報告は勤務先の上司や頼まれ仲人といった関係の人には後日機会があった折に知らせる程度でじゅうぶんです。

帯祝いの贈り物

帯祝いに招かれたらお祝いの品を持参しますが、今後役に立つ実用的なものがよいでしょう。

アルバム

ベビーウェア

マタニティウェア

ギフトカード

CD

育児書

お祝い品の表書きを「お祝い」「寿」「戌」などとします。

出産したら

出産の報告は次の要領でします。

② 次に仲人さんにします。夫や自分の会社には健保から出産一時金の給付や会社からのお祝いがあるので、その事務手続きのため早めに上司に連絡しておいた方がよいでしょう。

① 最初に双方の両親にします。

赤ちゃんの性別・体重・母子の健康状態

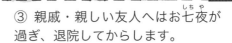

④ その他の友人・知人へは床上げ（※）をしてからハガキで出産報告をするか、年賀状などで知らせます。

③ 親戚・親しい友人へはお七夜（しちや）が過ぎ、退院してからします。

病院へのお礼

病院にはお礼を禁じているところもあります。

看護師には全員にいきわたるような菓子折などがよいでしょう。

医師には5000〜1万円のお礼をします。しかし、今ではお礼をすることは少なくなっています。

出産の費用は夫婦が負担します。また妻がお産で実家の世話になった場合は、その期間の生活費を含めた必要経費を実家の母に渡すのが最近の常識です。

妻の実家のお世話になった場合夫は、産後母子を迎えに行くときにお礼の品を持参するのがマナーです。

夫の両親は妊婦が実家に帰った直後と、出産後の最低2回は、妻の実家にあいさつに伺いたいものです。

※出産の後、回復してから寝床を上げること。

出産祝いのマナー

親戚や友人が出産後のお祝いに伺うのは、産後1ヶ月を過ぎて、母子ともに落ちついたころがベストです。体調や都合を電話で聞いてから伺います。

出産祝いに喜ばれるもの

 アルバム
 おもちゃ
 バスタオル
 ベビーウェア
CD
 離乳食用食器
 よだれかけ
 入浴用品
 など

表書きは「御祝」とし、赤ちゃんあての名前で贈ります。

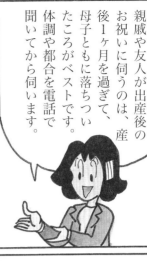

内祝い（うちいわい）

お祝いをいただいた方には、生後1か月前後を目安に内祝いを贈ります。内祝いの品物はいただいたお祝いの半額程度が目安です。

贈り物には「内祝」とし、表書きは赤ちゃんの名前にします。

読みにくい名前には読みがなをふりましょう。

仲人へは持参するのが正式です。

へその緒の保存

① 防腐剤とともに桐の箱に入れます。

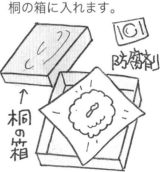

② 表書きし、名前・生年月日を書きます。

③ 紅白の水引きで結びます。

④ 引き出しなどに保存します。

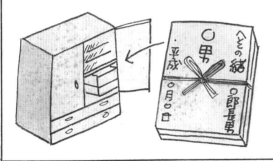

死産や流産だったら

お知らせは実家を通してしてもらいます。出産のお祝いをいただいていた場合は、できるだけ早く結果を知らせてお礼の言葉を述べます。

お祝いは次の機会のときに使わせていただきます。

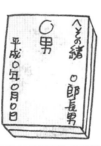

よほど親しい間柄でない限りお見舞いは避け、手紙を送る程度にします。

お見舞いをするなら…
現金
くだもの
花
など

生後七日目のお祝いが「お七夜」です。この日に名前を正式に決めて前途を祝います。ちょうど母子の退院のころで、命名式のお祝いを行います。

昔はかなり盛大に行われていましたが、今は父親、赤ちゃんの祖父母、兄弟など内輪で祝うケースがほとんどです。

お七夜（しちや）に招待されたらちょっとした手みやげを持参します。

現金なら、表書きは「祝お七夜」「御酒肴料（しゅこうりょう）」「寿」などにします。

清酒　果物　花　ケーキ

清酒　など

子どもの名前は両親がつけるのが一般的です。

名付け親を頼まれたら、いくつか候補をあげ、両親に任せるのがよいでしょう。

出生届は赤ちゃんが誕生した日を含め、14日以内に役所に提出します。

命名書の飾り方

神棚や床の間の目立つ所に置く

鴨居（かもい）に貼る

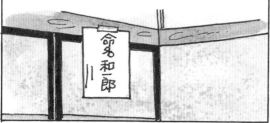

命名　和一郎

正式の命名書

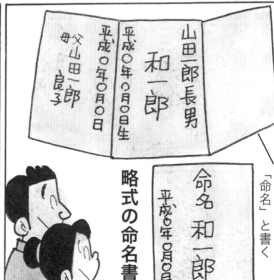

山田一郎長男

和一郎

平成〇年〇月〇日生

平成〇年〇月〇日

父　山田一郎
母　山田良子

裏側に「命名」と書く

略式の命名書

命名　和一郎

平成〇年〇月〇日生

お宮参り（みやまい）

その土地の守り神である産土神（うぶすながみ）に、我が子の誕生を報告し、健やかな成長をお祈りする行事がお宮参りです。

男の子は生後30日目、女の子は31日目とされますが、現在は生後1～2ヶ月ごろを目安に、母子ともに体調のよい日を選ぶのが一般的です。

しきたりでは、父方の祖母が抱いてお参りすることになっていますが、現在はこれにこだわることはなく、夫婦だけでも、また父方の祖父母、母方の祖父母一緒でもさしつかえありません。

洋装

赤ちゃんは白いベビードレスにケープやおくるみとします。ベビードレスは男女兼用です。

祖母や母親はワンピース、父親はダークスーツで。

和装

正式な祝い着は無地の「一つ身（ひとつみ）」を着せ、その上から男の子なら「熨斗目模様（のしめもよう）」の羽二重紋付き（はぶたえもんつき）、女の子なら「絵羽模様（えばもよう）」の紋付き（もんつき）祝い着をかけます。

ひもの掛け方

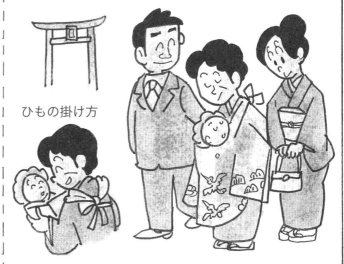

祖母は黒留袖（くろとめそで）か色留袖（いろとめそで）、母親は訪問着（ほうもんぎ）、色無地など。父親はブラックスーツかダークスーツが一般的です。

神社へのお礼は、「初穂料（はつほりょう）」「玉串料（たまぐしりょう）」「神饌料（しんせんりょう）」とします。

下に赤ちゃんの名前

おはらいをしてもらう場合は、事前に申し込んでおきます。

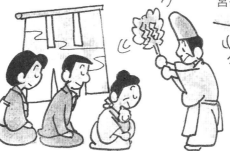

神社では、おはらいはせずに、おさい銭を上げ、鈴を鳴らしてお宮参りをすませてもかまいません。

お食い初めは、赤ちゃんの歯が生え始めたことを祝い、「この子が一生食べ物に不自由しないように」と祈る、平安時代から続く儀式です。

はじめて箸を使うので「箸初め」「箸ぞろえ」「箸祝い」とも呼ばれます。

お祝いをする時期は、生後100日、110日、120日と地方によって異なりますが、100日の所が多いことから「百日の祝い」とも呼ばれています。

正式な祝い膳は、男の子は内外とも朱で、女の子は内側が朱で外側が黒の漆器です。これは母方の実家から贈るのがならわしです。

実際に使える離乳食用の食器をそろえてもよいでしょう。

献立は地域によって違いがあります。

本膳

尾頭つきの鯛
小石2個
吸い物
赤飯
梅ぼし5個
柳の祝い箸

二の膳

紅白のもち5個
白木の箸ととり皿

小石は、石でもかめる丈夫な歯がはえるように、梅干しはシワになるまで長生きできるようにとの意味があります。また果汁、スープ、おかゆ、プリンなど赤ちゃんが実際に食べられるもの用意してもよいでしょう。

色直し式

赤ちゃんはこの日まで白いうぶ着を着ていますが、この時、色柄の着物に着せ替えさせる「色直し」を行います。

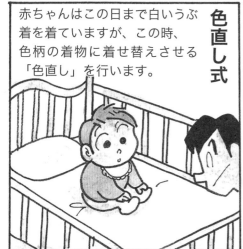

食べさせるまねは、ご飯→汁→ご飯→魚→ご飯→汁の順にします。

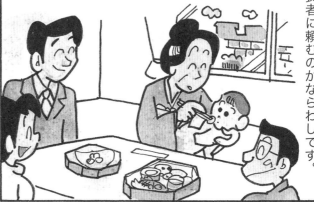

赤ちゃんの口に箸を運ぶ人を「箸役」といいます。その日に集まった人の中の年長者に頼むのがならわしです。

初誕生（はつたんじょう）

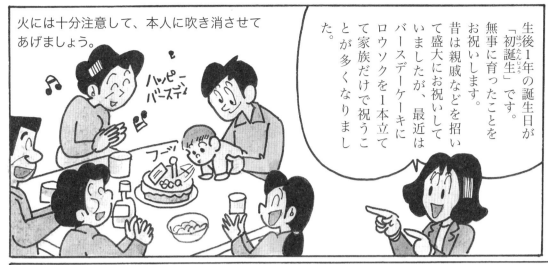

生後1年の誕生日が「初誕生」です。無事に育ったことをお祝いします。

昔は親戚などを招いて盛大にお祝いしていましたが、最近はバースデーケーキにロウソクを1本立てて家族だけで祝うことが多くなりました。

火には十分注意して、本人に吹き消させてあげましょう。

ハッピーバースデイ

フーッ

最近では両親から赤ちゃんへ、誕生石のベビーリングを贈る人も多いようです。

初めて髪の毛を切り、その髪の毛で筆を作るのもよい記念になるでしょう。

このとき身長・体重を計り手形や足形をとっておくとよい記念になります。

チョキン

拾分

２０００年○月○日

A型

立ちもち、力もち

一升のもち米をついた「立ちもち」「力もち」を足で踏ませたり、背負わせて歩かせる風習が全国各地にあります。

「一升」と「一生」をかけて「一生食べ物に困らないように」という願いが込められています。

もちを担がせる

もちを踏ませる

喜ばれるお祝い品です。

健やかな成長を願って

絵本

おもちゃ

「食」にちなんで

食器セット

離乳食セット

歩きはじめにちなんで

靴
洋服

靴下
帽子

など

赤ちゃんが最初に迎える節句を「初節句（はつぜっく）」といい、女の子は3月3日の桃の節句、男の子は5月5日の端午（たんご）の節句です。

両親、祖父母、親戚などが喜びを分けあい、ごちそうを食べてお祝いします。

なお、赤ちゃんが生後1〜2ヶ月の場合は負担も大きいので、翌年にのばしてもさしつかえありません。

ひな人形や武者人形などは母方の実家から贈るのがしきたりでしたが、現在では双方の実家から贈ったり、両親が用意することも多くなってきました。いずれにしても独断で購入せず、両家で話し合うことが大切です。

また、昔と住宅事情も違うので、飾るスペースも考慮しましょう。

桃の節句（ひな祭り）

桃の節句は約1500年前に中国から伝わったと言われています。はじめ上流社会だけの風習でしたが、やがて一般にも及び江戸時代には今日のひな祭りの形に近いものになってきました。

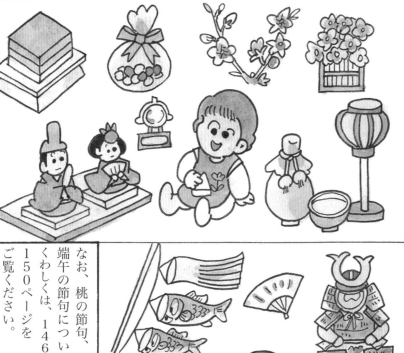

端午（たんご）の節句（こどもの日）

端午（たんご）の節句は菖蒲（しょうぶ）の節句ともいい、1200年くらい前からやはり中国から伝来してきたものです。菖蒲（しょうぶ）の香りで病魔を退治する行事が、江戸時代になってから男の子の節句として、人形や鯉のぼりを飾るようになりました。

なお、桃の節句、端午の節句について、くわしくは、146、150ページをご覧ください。

七五三

男の子の三歳と五歳、女の子の三歳と七歳の時、子どもが健やかに成長したことへの感謝と、今後を祈るのが七五三です。

昔は子どもの死亡率が高く、七歳までは神の子を授かっていると考えられていました。

「数え年」
生まれた年を1歳、翌年を2歳というように、新年の度に一歳を加える年齢。

「満年齢」
生まれた年を0歳とし、誕生日が来る度に一歳を加える年齢の数え方。

本来は数え年で祝っていましたが、最近では満年齢で行うことも多くなっています。

七五三の由来

髪置き（かみおき）
武家社会の習慣で男女3歳のとき、髪を伸ばし始めます。

白い綿帽子をかぶり白髪の生えるまで長生きするよう願いを込めました。

袴着（はかまぎ）
男の子が5歳の時、袴（はかま）を着用するようになります。

基盤の上に子どもをのせて吉方に向かせて袴をはかせます。

帯解き（おびとき）
女の子が7歳になって帯を使い始めるお祝いで、それまで着物についていたひもをとり、小袖（こそで）という着物を着て大人の帯をしめます。

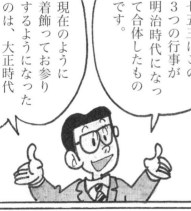

七五三はこの3つの行事が明治時代になって合体したものです。

現在のように着飾ってお参りするようになったのは、大正時代からです。

参拝するのは11月15日ですが、この日になったのはいくつかの説があります。

陰陽道（おんみょうどう）ではこの日は鬼宿日（きしゅくにち）といって、鬼のいない日とされている。

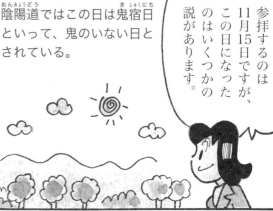

江戸幕府第三代将軍徳川家光（とくがわいえみつ）が、息子（後の第五代将軍綱吉（つなよし））の髪置きの儀式を行った。

現代では11月15日にこだわらず、家族の都合に合わせて、その前後の休日や吉日に寺社にお参りするケースが多くなっています。

正式な七五三の衣装

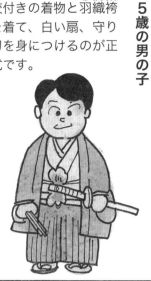

3歳の女の子（と男の子）

お宮参りしたときに着た着物に、袖なし、襟付きの被布を着て髪飾りをつけるのが正式です。

5歳の男の子

絞付きの着物と羽織袴を着て、白い扇、守り刀を身につけるのが正式です。

7歳の女の子

本裁ちにした友禅などの絵柄の着物に帯を結び上げ、はこせこ（紙入れ）、扇を身につけます。

祝い着は祖父母からお祝いとして贈ってもらう家庭が多いようです。でも着物は着る機会が少なく、また高価であるため、レンタルで済ます人が増えています。

付き添いの服装は、女性は訪問着などの和装が正式ですが、ワンピースやスーツでもかまいません。男性はダークスーツが一般的です。

お参りの作法

① 手水舎で手を清め口をすすぎます。

② 親子そろって神前に進み出ます。

③ 鈴を鳴らして二拍一礼します。

④ お祓いを受けた場合はお礼を包みます。

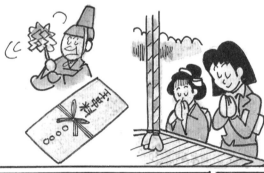

千歳あめ

千歳とは「千年」のことで「引っ張ると伸びる」ことから、子どもの健康を願う縁起物です。

この千歳あめは江戸時代、浅草の七兵衛が「千年あめ」「長寿あめ」として売っていたものがいつしか七五三と結びつきました。

一般的に参拝後は記念写真を撮ったり、身内だけでお祝いの食事をします。

前述のように、正式な七五三の衣装は着物ですが、最近では洋装も増えています。

ブレザーや スーツ

ワンピースドレス

レンタル衣装のある写真館で晴れ着の記念写真をとり、お参りはふつうの服でお参りする方法も人気があります。

カシャ

あいさつ回り

昔は親戚や近所の人に千歳あめを持ってあいさつに回りましたが、最近は省略する傾向にあります。

七五三の贈り物

日ごろの付き合いの程度によってはちょっとしたものを贈ってもよいでしょう。

草履

リボン

髪飾り

バック

など

お祝いのお返しは不要ですが、お礼したい場合は次のようにするとよいでしょう。

祝い膳に招待します。

内祝いとしてこのようなものを子どもの名前で贈ります。

赤飯

内祝

紅白まんじゅう

遠方の親戚などには、当日の記念写真を添えてお礼状を出すと喜ばれます。

十三参り（じゅうさんまいり）

十三参りは江戸時代の中期に始まった行事で、四月十三日（陰暦3月13日）に、数えで13歳になった男の子と女の子が虚空蔵菩薩（こくうぞうぼさつ）にお参りすると知恵と福徳を授かるといわれています。特に関西を中心に行われています。

もともとは女の子が初潮を迎える年齢に大人としての自覚を促すため行われた行事ですが、現在では合格祈願を兼ねたお参りとなっています。

子どもにとって、入園・入学は新しい社会に踏みだす第一歩です。両親や身内が温かく祝福し、子どもの成長を見守りましょう。

お祝いは兄弟、いとこ、甥、姪などの身内に限られます。

入園・入学祝いの相場（参考）

	親類	友人、知人
幼稚園、保育園	3千〜1万円	2千〜1万円
小学校	5千〜2万円	3千〜1万円
中学校	5千〜2万円	3千〜1万円
高校	1万〜2万円	5千〜1万円
大学・短大	1万円程度	1万〜2万円

喜ばれる贈り物

幼稚園・保育園

学用品　ランドセル　学習机

小学校

洋服　手下げバッグ

辞典　図鑑　文具券　500円　雨具　靴

など　　など

中学・高校

本人の希望を聞くとよいでしょう。

一人暮らしに必要な生活用品

大学

本人の希望を聞きます。

図書カード　文具券　商品券

腕時計　図書カード　商品券　文具券　電子辞典

↑これらは無難です

など　　など

当日の服装

母親は紺・茶・グレー・ベージュなどのワンピース

父親は→ダークスーツが一般的

子どもは制服がない場合はシンプルで清潔感があるものを

入学式

お祝いのお返しは原則としてする必要はありません。ただし、早めに本人がお礼の言葉を、直接、もしくは電話や手紙などで伝えます。

卒園・卒業

卒園・卒業は内輪の祝い事なので、一つの課程が終了したことを、家族で祝ってあげましょう。

幼稚園・保育園卒園

本人にはそれほどの認識はありませんが、よい思い出になるよう家族で祝います。

小学校卒業

このころになると思い出も深くきざまれます。子どもとしての人格を認め、ある程度自己管理できるように促します。

中学校卒業

そろそろ将来について考えはじめるころです。本人の希望を聞いて親としてアドバイスしてあげます。

高校・大学卒業

進学、就職にかかわらず、大人として一般社会に踏みだす状況になります。その準備と心構えを話してあげましょう。

※お酒は20歳になってから

卒業祝いのお返しは不要ですが、必ず本人からお礼の言葉を述べるのがマナーです。

就職

卒業して就職をした場合は就職祝いを贈ります。まだ進路が決まっていない場合は卒業祝いとして贈ります。

就職祝いをいただいた場合には、初月給をもらったら菓子折程度のものを「内祝い」として、お礼のカードを添えて贈るとよいでしょう。

お祝い品を贈る場合はあらかじめ本人に欲しいものを聞いて、それより少し高価なものを贈ってあげるとよいでしょう。卒業と就職のお祝いはワンセットで行われるのが一般的です。

社会に出て役立つ実用品が喜ばれます。

男性へは…

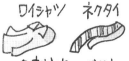

ワイシャツ　ネクタイ
名刺入れ　ベルト
ビジネスバッグ　財布
など

女性へは…

ハンドバッグ　靴
アクセサリー　香水
ブラウスなどの衣類
など

最近では自由に使える商品券が人気があります。

1月の第2月曜日の成人の日には、各地で成人式が行われます。地域によっては、都会で暮らす人も出席しやすいようにお盆の帰省に合わせて開催されるところもあります。

成人式は満20歳のとき、大人になったことを祝い社会の一員となった自覚を促す重要な意味を持っています。

冠婚葬祭の冠は、本来「元服加冠の儀」のことをさします。

昔は男子が15歳前後になると髪型を改め、大人の衣服を身に着け、成人になったことを祝いました。

女子は髪を結い上げる「髪あげ」の儀式で大人になったことが認められました。

これが成人式のはじまりです。

成人式の装い

女性は振袖、男性は紋付、羽織袴やダークスーツが一般的です。

成人のお祝いは、ごく身近な人でお祝いするのが一般的です。

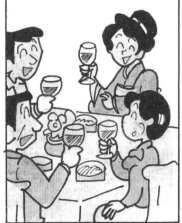

喜ばれる贈り物

女性へは…
腕時計、アクセサリー、靴、バッグ、フォーマルウェア、化粧品など

男性へは…
スーツ、ワイシャツ、ネクタイ、ベルト、財布、パソコンなど

金額としては1万〜2万円が目安です。

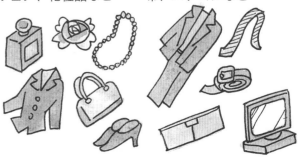

お祝いのお返しは不要ですが、本人から口頭や手紙でお礼の言葉を伝えるのが大人としてのマナーです。

結婚記念日

もともとは5年目、15年目、25年目、50年目、75年目の5種類でしたが、次第に増えていき、現在は15年目までは毎年、それ以降は5年ごとに記念日の名称がつけられています。

中でも結婚25年目の銀婚式と、50年目の金婚式は、子どもや孫が中心となって祝宴を催すことも多くなっています。

結婚記念日の名称と贈り物

年数	名称	年数	名称
1年目	髪婚式 (かみこんしき)	13年目	レース婚式 (こんしき)
2年目	綿婚式 (わたこんしき)	14年目	象牙婚式 (ぞうげこんしき)
3年目	革婚式 (かわこんしき)	15年目	水晶婚式 (すいしょうこんしき)
4年目	書籍婚式 (花婚式) (しょせきこんしき・はなこんしき)	20年目	磁気婚式 (じきこんしき)
5年目	木婚式 (もっこんしき)	25年目	銀婚式 (ぎんこんしき)
6年目	鉄婚式 (てつこんしき)	30年目	真珠婚式 (しんじゅこんしき)
7年目	銅婚式 (どうこんしき)	35年目	さんご婚式 (こんしき)
8年目	青銅婚式 (せいどうこんしき)	40年目	ルビー婚式 (こんしき)
9年目	陶器婚式 (とうきこんしき)	45年目	サファイヤ婚式 (こんしき)
10年目	錫婚式 (すずこんしき)	50年目	金婚式 (きんこんしき)
11年目	鋼鉄婚式 (はがねこんしき)	55年目	エメラルド婚式 (こんしき)
12年目	絹婚式 (きぬこんしき)	60年目	ダイヤモンド婚式 (こんしき)

※表は一例です。名称・年数は異なるものもあります。

初めての結婚記念日は

両親や仲人、お世話になった方々に記念品などを贈り感謝の気持ちを表します。

若い頃の結婚記念日

2人で結婚当初の気持ちを思いおこせるようなお祝いで十分です。

金婚式

夫婦はかなり高齢です。2人の体調に合わせたお祝いを子どもたちが中心となって開いてあげます。

銀婚式

このころは夫婦はまだ働き盛りです。自分でパーティを主催して、日ごろお世話になっている方々を招いてもよいでしょう。

長寿のお祝いは中国の風習にならったもので、「賀」「賀寿」「賀の祝い」ともいいます。

昔は平均寿命が短く、還暦を迎えることは大変めでたく、この還暦が、元服、婚礼とともに三大祝儀とされました。

長寿祝いは一般的には数え年にしますが、現在では満年齢で祝うことも多くなっています。

「還暦」は自分の生まれた干支に戻る、つまり赤ちゃんにかえるという意味で赤ずきんや赤いちゃんちゃんこ、赤い座ぶとんを贈るならわしでした。でも現在の満60歳といえばまだまだ元気です。今では慣習にこだわらず、本人の喜びそうなものを贈ることが多くなっています。

赤いベストやマフラーを贈ってもよいでしょう。控えめにするなら、赤のワンポイントのものを。

最近では古希（70歳）または、喜寿（77歳）から祝う人もふえてきています。健康面で個人差があるので、本人の希望を考慮して祝賀会を計画しましょう。

扇子 寿
風呂敷 寿
自作の色紙 寿
紅白餅
まんじゅう 寿

お祝いをいただいた方には、のしに「内祝」の表書きでお返しします。

長寿祝いの名称・由来

名称	数え年	由来
還暦（かんれき）	数え年61歳	61歳で産まれた年と同じ干支にかえることから、還暦と呼ぶ。
緑寿（ろくじゅ）	数え年66歳	環境の緑を象徴色とし、また66「緑緑」と書けるから。
古希（こき）	数え年70歳	中国の唐の詩人、杜甫の詩に「人生七十古来稀也」とあることから。
喜寿（きじゅ）	数え年77歳	「喜」という字を草書体で書くと「㐂」となり、七十七と読めることから喜寿の名前がついた。
傘寿（さんじゅ）	数え年80歳	「傘」の略字を「仐」と書き、八十と読めるから。
米寿（べいじゅ）	数え年88歳	「米」という時を分解すると、八十八と読めるから。
卒寿（そつじゅ）	数え年90歳	「卒」の略字を「卆」と書き、九十と読めるから。
白寿（はくじゅ）	数え年99歳	「百」から一を引くと、「白」になることから。
百寿（ももじゅ）	数え年100歳	「百」は区切りのよい数字で「百賀の祝い」ともいう。

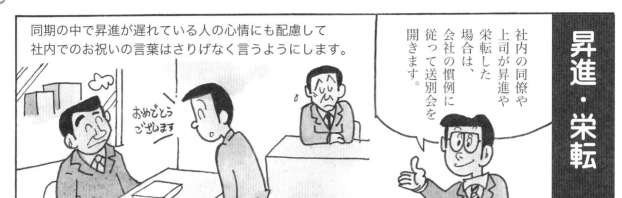

社内の同僚や上司が昇進や栄転した場合は、会社の慣例に従って送別会を開きます。

同期の中で昇進が遅れている人の心情にも配慮して社内でのお祝いの言葉はさりげなく言うようにします。

おめでとうございます

海外赴任の場合は、相手が目上の人でも現金を贈るのが一般的とされています。

特にお祝いをしたい人には、周囲の誤解や反感を受けないよう、社外や宅配便でお祝いの品を渡します。

お祝いの席は職場の人が準備するのが一般です。これもささやかに祝う程度にします。

お祝いのお返しは原則として必要ありませんが、礼状を出すようにします。特にお世話になった方へは折をみて地元の名産品を贈ると喜ばれます。

栄転か左遷かはっきりしない場合は、餞別形にします。

引っ越しを伴う栄転をする時は、引っ越しの手伝いや差し入れをすると喜ばれます。

御餞別

定年退職も昇進・栄転と同じように職場の慣例に従ってお祝いします。一般的に退職する1週間以内に送別会を開き、記念品を贈ります。家族も長年の感謝を込めて迎えましょう。

第2の人生のスタート

結婚や出産での退職はお祝いを主にして通常より多めに包みます。お祝いのお返しは不要ですが、しばらくして近況報告を兼ねて手みやげを持って会社を訪問したり、礼状を出すとよいでしょう。

地鎮祭は建築工事をはじめる前に地の神を鎮める儀式で、近くの神社の神宮に頼み、来てもらいます。

地鎮祭には施主と家族、設計者、棟梁、とび職などが出席します。

大安、先勝、友引の中で都合のよい日を選び、午前中に行うのがしきたりです。

地鎮祭（じちんさい）の式次第

祭壇やしめ縄、清砂（きよずな）などは神社側で用意してくれるので、お神酒、米、塩、水、尾頭つきの魚、するめ、野菜と果物、榊などを施主の方で用意するのがふつうです。

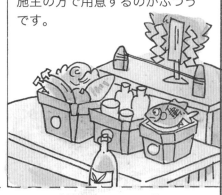

① お祓い（はらい）

参加者全員が軽く頭を下げて、神主のお祓いを受けます。

② 祝詞奏上（のりとそうじょう）

神主が祝詞（のりと）をあげます。

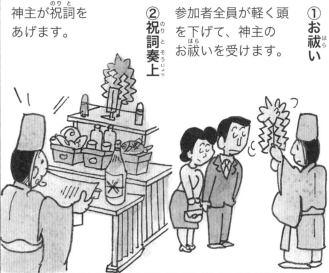

③ 鍬入れ（くわ）

棟梁（とうりょう）が盛り土に鍬（くわ）の刃を入れます。

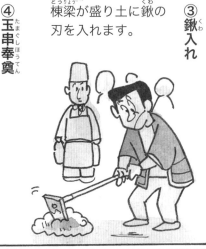

④ 玉串奉奠（たまぐしほうてん）

神主から玉串（たまぐし）を受け取り施主、施主の家族、設計者、棟梁（とうりょう）の順で玉串（たまぐし）を捧げます。

⑤ 撤饌（てっせん）

最後に神主は瓶子（へいし）にふたをしめたあと祝詞（のりと）をあげて終了となります。

神主へは「神饌料（しんせんりょう）」と「お車代」とを包んで渡します。

職人さんたちにも「御祝儀（しゅうぎ）」を出します。

金額は地方によって違いますが、1万〜2万円ぐらい。

棟梁（とうりょう）へは3千〜5千円が目安。

祭事の後、ご近所に迷惑をかけることへのおわびとともにあいさつしておきましょう。

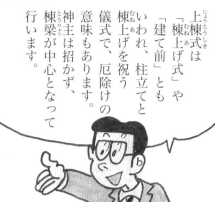

上棟式（じょうとうしき）

上棟式は「棟上げ式」や「建て前」ともいわれ、柱立てと棟上げを祝う儀式で、厄除けの意味もあります。神主は招かず、棟梁が中心となって行います。

上棟式は屋根の棟を上げる日に行います。

上棟式（じょうとうしき）の式次第

① 棟木（むねぎ）の支え柱に幣串（へいぐし）を恵方（えほう）（吉とされる方位）の方角に向けて立てます。

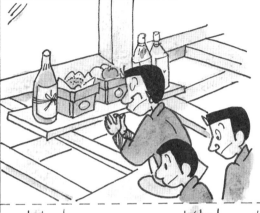

② かんたんな祭壇を作り、野菜やお神酒を並べ、お盆などに米と塩を盛ります。

③ 棟梁（とうりょう）が二礼二拍手一礼して、洗い米と塩を四方にまきます。

④ 祭壇の四方にお神酒（みき）をかけた後、乾杯で終わります。

地鎮祭（じちんさい）、上棟式（じょうとうしき）とも施主側は必ず出席するようにします。建てた家が遠方の場合は工務店などに頼み、かかった費用をあとから支払う方法もあります。

当日は全員に祝儀（しゅうぎ）を渡すのがしきたりです。棟梁（とうりょう）へは1万〜3万円、工事関係者には5000円程度、1人1人に渡す場合と棟梁に一括して渡し、配ってもらう方法があります。

式の後、昔は祝宴を開いていましたが、最近は簡略化されて、酒と折り詰めをおみやげにすることも多いようです。

新居がめでたく落成し、部屋の中の整理もすんだら、親戚や友人、工事関係者なども招いて新築披露を行います。

新築披露のマナー

招待状には必ず新居までのわかりやすい地図を入れましょう。

家の外観や内装を見てもらうので、日中を選びます。

各部屋を案内します。

もてなしはかんたんに。昼食を手料理ぐらいでよいでしょう。

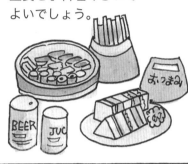

いただいたお祝いの品は適切な場所に飾っておきます。

招かれた時のマナー

必ずどこかほめるようにします。

勝手にあちこちのぞきまわるのはやめましょう。

間取りや方位が気になっても口には出しません。

火を連想させる言葉や倒れる、崩れるなどの言葉は避けます。

お祝いの品

何かと物いりなときなので、あらかじめ先方の希望を聞くとよいでしょう。

（5千〜1万円程度）

スリッパ

カーテン

玄関マット

フロアスタンド

傘立て

お祝いの品には火に関するものは避けます。

ストーブ

ライター

灰皿

花瓶

新築披露に招待した場合はそれがお返しになります。招かない場合は、いただいた物の3分の1〜半額を目安にお返しします。

開店・開業にあたっての披露パーティは、開業日に合わせて吉日を選びます。宣伝を兼ねてできるだけ大勢の方に来ていただき、末長くひいきにしてもらえるようにお願いします。

場所は店内やオフィスがよいでしょう。お店ならその雰囲気、会社なら業務内容をその所在地とともに知ってもらうことができます。

最近では次のような理由でビュッフェ式のパーティが増えています。
①大勢の人を呼べる ②セルフサービス
③時間を拘束しない ④大がかりな準備がいらない

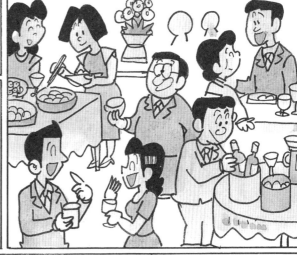

パーティではまず経営者があいさつし、その他のあいさつが終わったら、招待客一人ひとりにあらためてあいさつします。

記念品は実用品でかつセンスあるものを選びます。記念品に入れる店名、社名などは控えめにした方が喜ばれます。

招かれたら、まず出席するのがなによりのお祝いです。贈り物をする時は事前に必要なものを聞いておくと喜ばれます。

開店・開業の祝いの品

現金を包む場合は、水引は紅白の蝶結びで、表書きは「開店御祝」「御祝」とします。（1万円程度）

 酒

 花環

 まねき猫

 タオル

 花ビン

生花

など

新築祝いと同様、火に関するもの、火事を連想させる赤色のものは避けます。

←赤い花

開店してしばらくすると、一時的に客足が少なくなることがあります。こんなときは出向いて買い物をしたり、お客様を紹介したりして、景気づけてあげましょう。

病気やけがで入院したり、自宅療養したりしている間にいただいたお見舞いのお返しが快気祝いです。

時期は退院後一週間か10日以内を目安にしますが、再入院ということもありますので、あまり時期にこだわらなくてもよいでしょう。

快気祝いには主に次のような方法がありますが、それぞれの状況に応じます。

祝いの席

主に家族が主体となって親類やごく親しい人を招いて行います。本人の体調も万全ではないので、かんたんに済ませます。招かれた方も早めに切り上げるようにします。

内祝いの品

お見舞いの品やお見舞い金をいただいた場合は、内祝いを送ってお礼をします。金額としてはいただいた金額の3分の1～半額を目安にします。

かけ紙は、二度と繰り返さないことを願って紅白の結び切りの水引を使います。

「食べたり使ったりして残らないもの」、つまり病気も残らないものとして、こんな物を贈るとよいでしょう。

菓子　コーヒー　砂糖　赤飯

洗剤　タオル　調味料　石けん

…など

快気祝

↑
回復した本人の名前

医師には酒類や嗜好品(しこうひん)などを、看護師には全員で食べられるような菓子類などを。

病院には退院後も検査などでお世話になることが多いので、きちんとあいさつすることが大切です。

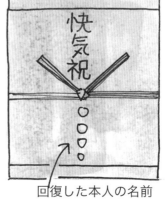

冠婚葬祭

「婚」とは、言うまでもなく結婚、婚礼のことです。人生の節目として大きなイベントですが、宗教や宗派、地方ごとのしきたり、流行などによって様々な形式があります。

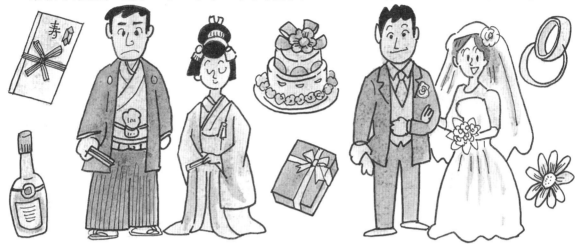

結婚は人生の第二の門出と言われています。

結婚が家同士の結びつきから個人の結びつきという考えになって久しいのですが、結婚式と披露宴のセレモニーも多様化しています。

古式ゆかしい伝統的なやり方も依然人気がありますが、反面、自由な発想の挙式も盛んに行われています。

カップルはみんな「二人らしいウエディングにしたい」、とか「ずっと思い出に残るウエディングにしたい」と思っています。

どのようなスタイルにしても、大切なのは「おもてなしの心」だと思います。参加してくださった方々に対して、おもてなしの心を持っているカップルと、そうでないカップルとでは参加した方々の満足度もずいぶん違ってくると思います。

この章は、ブライダルコーディネーターの私たちふたりがご案内いたします。

挙式・披露宴までのスケジュール

現代は価値観が多様化していて、入籍しても挙式・披露宴はしないというカップルもいます。親子でよく相談するとよいでしょう。

挙式・披露宴を行う場合は、その日取りと会場が決定したら、当日の流れを把握しておくと安心です。

ここではおおよそのスケジュールを紹介します。

いそがしくなりそうです

8〜6か月前

日取りの決定

挙式・披露宴のスタイルを決める

神前？ 人前？

両家親合わせ

親への結婚報告

会場の下見、決定

結婚の費用を検討

媒酌人(仲人)、結納をどうするか決める

相手宅へ訪問

6〜3か月前

新婚旅行検討

挙式スタイル、披露宴のプログラム、担当者との打ち合わせ

婚約指輪購入

新居探しを始める

結婚退社する場合は報告

新郎新婦の衣装選び

3〜2か月前

新婚旅行予約

披露宴の司会者依頼

結婚指輪購入

招待状の印刷、発送

新居の家具など、購入プランを立てる

引き出物を決定

挙式、新婚旅行などの休暇届け提出

婚礼衣装の決定

2〜1か月前

新居の決定、引越しの手配

席札、メニュー表などの準備

受付など披露宴スタッフ依頼

新居の家具など購入

披露宴の進行および
プログラムの決定

披露宴でのメニュー決定

3〜2週間前

結婚通知状の準備
婚姻届、転出転入
などの準備

結婚費用の振り込み
新婚旅行のチケット
など確認

1か月〜3週間前

二次会の準備
会場装飾の決定

新婚旅行の準備
招待客の人数決定

2週間〜2日前

二次会の最終打ち合わせ
招待状の返事を
チェック

婚礼衣装確認
会場担当者と
最終打ち合わせ

心付け、お車代準備
新居の近隣にあいさつ
挙式、婚礼用小物確認
司会者と打ち合わせ

当日

早めに起床し、朝食をとってから
両親にお礼のあいさつ

2日前

衣装、小物など
を会場へ搬入
司会などスタッフ
の確認
媒酌人（ばいしゃくにん）への
あいさつ

婚約とは、結婚を決意した二人が約束すればよいことですが、実際には両親や周囲の人たちに知らせ、認めてもらって、初めて正式に成立したことになります。

周りの人たちに認められ祝福されることにより二人の絆は深まり、精神的にも物質的にもスムーズに結婚の準備が進められるでしょう。

婚約には結婚のように法律上の手続きはありません。

もし相手側から一方的に解消されるなどトラブルが起きたとき、二人だけの口約束だけではこれを証明することはできません。
そこで、第三者に婚約の事実を知らせ、公表しておくという意味あいもあります。

婚約発表の形としては、結納が最も代表的な形です。

でも、ライフスタイルや価値観が多様化する今日では、他に、婚約披露パーティー、両家での食事会、婚約式、婚約通知状などさまざまな婚約発表の形があります。

婚約披露パーティー

もともとは婚約をした女性宅で、ホームパーティーを開くという欧米の習慣が伝わったものです。両親や親戚、友人などを招き、婚約を発表し、認めてもらうものです。当事者二人が主催して行い、親しい人に司会をお願いするとスムーズに進みます。

♥気軽に楽しめるスタイルにします。
・ビュッフェパーティー
・カクテルパーティー
・ティーパーティーなど

♥記念品（指輪など）の交換、婚約の誓いを行います。

♥当日の二人の服装は、多少改まったものにします。
正装する必要はありません。
男性はダークスーツ、女性は和服なら訪問着か付下げ、洋装なら明るい色のアフターヌーンドレスかドレッシーなワンピースやスーツなど。

婚約誓書

私たちは、本日婚約することを誓います。

平成○○年○月○○日

立会人　　　　　　女　　男
○　　　　　　　　○　　○
○　　　　　　　　○　　○
○　　　　　　　　○　　○
○　　　　　　　　○　　○
印　　　　　　　　印　　印

両家での食事会

結納やパーティーを行わず、両家の顔合わせを兼ねた食事会の中で、二人の婚約を正式に認め、祝います。自己紹介をして親睦（しんぼく）を深めます。具体的なセッティングは本人たちが行います。

♥今はレストランやホテルを利用するのが一般的です。静かな場所を選びます。個室がよいでしょう。

♥服装は、男性はスーツ、女性はスーツかワンピースにします。
あまりカジュアルになりすぎない、上品な服を選びます。

♥食事内容は双方の親の好みを聞き、無難なものにします。

♥費用は両家で折半するのが原則です。

♥全員がそろったら、一般的には男性側から両親を紹介します。

婚約式

キリスト教の婚約の儀式で、神に婚約を誓い、誓約書にサインします。また宗教にとらわれずに、立会人のもとでオリジナルの婚約式を挙げるカップルもいます。

キリスト教婚約式

① 列席者の入場、着席　② 司祭による聖書の朗読と説教　③ 婚約指輪の交換　④ 全員で祈祷（きとう）

オリジナル婚約式

① 仲人（なこうど）のあいさつ　② 2人が誓いの言葉を述べる　③ 2人で婚約誓書に署名捺印　④ 婚約記念品（指輪など）の交換

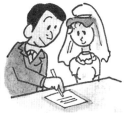

⑤ 仲人（なこうど）が婚約を宣言し、乾杯　⑥ 親のあいさつ　⑦ 食事　⑧ 2人のあいさつ

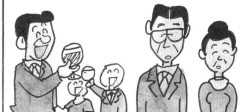

誕生石と意味

1月…ガーネット（貞操、忠実）
2月…アメジスト（誠実、心の平和）
3月…サンゴ、アクアマリン（聡明、勇敢）
4月…ダイヤモンド（清浄、無垢）
5月…エメラルド（幸福、幸運）
6月…パール、ムーンストーン（健康、長寿）
7月…ルビー（熱情、仁愛）
8月…ペリドット、サードニクス
　　　（和合、夫婦の幸福）
9月…サファイア（誠実、徳望）
10月…オパール、トルマリン（希望、忍耐）
11月…トパーズ（友愛、潔白）
12月…ターコイズ、ラピスラズリ（成功）

記念品として女性が圧倒的に望むのは婚約指輪（エンゲージリング）です。人気のトップはダイヤモンド。価格は３０〜４０万円くらいの場合が多いようです。

リングのデザイン

エタニティリング	セットリング	パヴェタイプ	爪なしタイプ	立て爪タイプ
小粒の宝石でリングを取りまいたもの	エンゲージリングとマリッジリングがセットになって重ねづけできるもの	メレと呼ばれる小粒の宝石を飾りに敷きつめたもの	宝石をリングに埋めこんだもの	宝石を爪で支えるオーソドックスなデザイン

男性から女性への記念品の約９割は指輪ですが、女性の希望により、次のようなものも贈っています。

 ワイシャツ

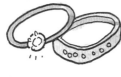 ネクタイ

 スーツ

 カフスボタン、タイピンなどの装飾品

 腕時計

女性から男性へ記念品を贈るのは６割程度ですが、バラエティに富んだ内容になっています。

 腕時計

 アクセサリー

 など 和服

婚約通知状

友人や親戚などに送るあいさつで、婚約の成立をはがきで知らせる方法です。受け取った人が立会人になり、通知状が婚約の証となります。

広く行われている習慣ではありませんが、結納や婚約パーティーを行わなかったときや、それらを身内だけですませたときなど、婚約を知らせます。

あまり付き合いの深くない人などにはかえって気を使わせてしまうので、披露宴に招待するくらいの間柄までの人に送るのが一般的です。

仲人について

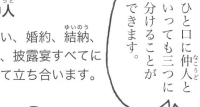

ひと口に仲人といっても三つに分けることができます。

本仲人
見合い、婚約、結納、挙式、披露宴すべてにおいて立ち合います。

下仲人
見合い相手を選び、紹介します。

媒酌人
基本的に挙式、披露宴のみに立ち合います。

仲人は「結婚は家と家との結びつきだ」という時代には大きな役割を持っていましたが、結婚に対する考えの変化から、今では仲人を依頼するカップルは全体の5%まで減ってきています。でも、中には仲人にこだわるカップルもいて、メリットもあります。

仲人でも、ほとんどは挙式当日だけの「頼まれ仲人」です。

でも、当日だけの付き合いでなく、結婚後も時候のあいさつなど最低でも3年間は継続されるのがマナーです。

こんな人に仲人を依頼しましょう。

・夫婦、家庭が円満な人
・新郎新婦ともに、もしくはどちらかがよく知っている。
・世話好きである。
・周囲の人望があり、社会的信用がある。
・今後ともお付き合いしたいと思う。

かつては職場の上司に頼むことが多かったのですが、終身雇用制度が崩れた現代では、あとあと面倒なことになるので敬遠されています。

親の知人

親族

先輩

恩師

〇〇大学

媒酌人を依頼するときのマナー

① 両家で依頼する人が決まったら、電話か手紙で打診します。
親の関係なら親が、子どもの関係なら子どもがします。

仲人を

② 相手の了解が得られたら、二人揃って手土産を持参してあいさつに行きます。
このとき、親も同行することがあります。

結納（ゆいのう）

日本では古くから両家が姻戚（いんせき）関係を結ぶときに酒を酌み交わして祝う風習がありました。このときに供される酒肴（しゅこう）を「結いのもの」と呼び、これが変化して「結納（ゆいのう）」になったといわれています。

現在では、おめでたい結納品を交換し合い、婚約の成立を祝う儀式です。

最近では形式的なしきたりを省略しようという傾向にあり、全国で結納を行ったカップルは3分の1強にまで減っています。でも地方によっては結納（ゆいのう）の慣習が根強く残っている所が少なくありません。

結納（ゆいのう）のスタイル

略略式結納（ゆいのう）
仲人（なこうど）を立てずに両家だけで集まります。これが今一番ポピュラーなスタイルです。

略式結納（ゆいのう）
両家と仲人（なこうど）が一同に会し行います。これも少なくなってきています。

正式結納（ゆいのう）
仲人（なこうど）が両家を往復して結納品を届ける、もっとも伝統的な形式です。現在では少数派です。

結納（ゆいのう）の日取り

一般に挙式の6〜3か月前に行います。大安、友引などが吉日ですが、最近はみんなが集まりやすい、土、日曜や祝日がふつうになってきています。

結納（ゆいのう）のときの服装

女性本人

洋装　　　　和装

ワンピース、スーツなど　　振袖（ふりそで）、訪問着など

男性本人

ブラックスーツが基本

母親

洋装　　　　和装

シックなワンピースかスーツなど　　紋付（もんつ）きの色無地訪問着など

父親

ブラックスーツかダークスーツ

36

正式結納のしきたりとマナー

ここでは正式結納のプロセスを紹介します。

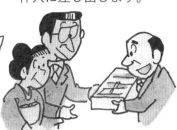

① 仲人が男性宅に到着したら玄関で出迎えて、座敷の上座に通じます。

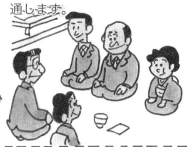

② 床の間に飾ってあった結納品を祝い台ごと仲人に差し出します。

③ 仲人は祝い台の脚をはずし、結納品をふろしきに包んで女性宅に持って行きます。

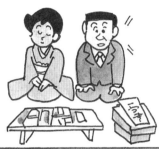

④ 女性宅に着いたら結納品を差し出し、口上を述べます。本人は別室で「受書」を書きます。

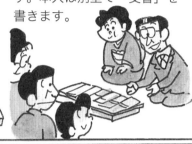

⑤ 女性側は受書と結納品を仲人に渡します。

⑥ 仲人は男性宅に行き、女性側の受書と結納品を差し出します。男性側は女性宅に届けて結納は終了です。

地域による結納のしきたりの違い

関東式

男女双方で結納品を交換します。そこで「結納を交わす」という表現をします。女性は男性からの結納金の返礼をして、結納返しを贈ります。結納返しは「半返し」が一般的です

関西式

男性側からだけ結納品と結納金を贈り、女性側は受書を渡します。そこで「結納を納める」といいます。結納返しの習慣はないことも多いようです。

結納品と結納金 →
← 受書

結納品と結納金
結納品と結納金返し

結納金（ゆいのうきん）

結納金は結納品のひとつで、婚約の印として贈るものです。古いしきたりによると、男性は女性に帯地を、女性は男性に袴を贈り、結婚当日にそれを身に付けたといわれています。

その名残りから、今でも男性からの結納金を「帯料」、「帯地料」、女性からの結納返しを「袴料」と呼びます。

一般に「月収の2～3倍」といわれていますが、実際にはキリのよい50万、70万、100万円が多いようです。

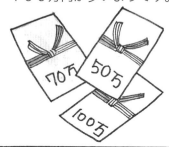

結納金は現代では男性から女性への贈り物（結婚の支度金）という考えが定着していますが、これまで育ててくれた女性の実家への感謝の気持ちをこめて贈るという意味合いもあります。

結納品は、どれも縁起をかついだおめでたい品で、長寿や円満、繁栄などを象徴するいわれがあります。

一般には結納品の数は9品目が正式ですが、簡略化する場合は7品目や5品目、あるいは3品目だけというケースも増えています。

地域によって結納品の数や内容、贈り方が違いますが、大きく関東式と関西式に分けられます。

※地域によって、並べる順序や品物、水引飾りは異なります。

関東式

双方が同じものを用意します。結納品は一つの飾り台にのせます。費用は1～5万円が目安です。

目録

家内喜多留（やなぎだる）
柳でできた酒樽。たくさん福があるように。

末広（すえひろ）
一対の白い扇のこと。末広がりに繁盛するように。

友白髪（ともしらが）
「麻糸」のこと。ともに白髪になるまで長生きできるように。

子生婦（こんぶ）
「昆布」のこと。子宝に恵まれるように。

寿留女（するめ）
「スルメ」のこと。長期保存できることから「幾久しく」という意味。

勝男節（かつおぶし）
鰹節のこと。武家社会で珍重されていた。

金包（きんぽう）
結納金を包んだもの。

長熨斗（ながのし）
「のしあわび」のこと。広く長く延ばすということで、不老長寿。

目録（もくろく）
結納品の品名と数を列記したもの。

関西式

男性だけが贈ります。各品をそれぞれひとつずつの台にのせます。費用は3～20万円くらいです。

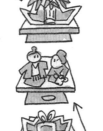

松魚料（まつおうりょう）
かつお節。

子生婦（こんぶ）
こんぶ。喜ぶ、につながり、子宝に恵まれる。

寿恵廣（すえひろ）
純白の扇子。末に広がっておめでたい。

結美和（ゆびわ）
婚約指輪。

家内喜多留（やなぎだる）
酒樽。

高砂人形（たかさごにんぎょう）
ともに仲睦まじく長生きするように。

熨斗（のし）
のしあわび。長寿の象徴。

寿留女（するめ）
するめ。古くから祝い事に用いられる。

金包（きんぽう）
男性からの結納金。「帯地料」ともいう。

※結納品は本来、挙式の日まで床の間の中央に飾っておくのがしきたりです。

結納の日本各地独自の風習

♥ 仙台では男性が一升瓶の酒を半分ほど飲み、女性宅でお酒を足して持ち帰る「納酒立て」という風習がある。
♥ 静岡では男性側は結納品のほかに、女性の先祖に線香、家族に服飾品などの手土産を持参する。
♥ 石川では結納前に酒とスルメを持参する「たもと酒」という風習がある。
♥ 京都や兵庫では扇子をとり交わす風習がある。
♥ 新潟では、結納品に多喜茶を加える。
♥ 鳥取では結納品に傘と履き物を添える「迎え傘と迎え草履」という風習がある。

へーえ

おもしろーい

目録・受書

目録は結納品の品目と数量を記入する明細書のようなもので、品目を省略しても必ずつけます。関東では結納品の一品に数えますが関西式では省かれることもあります。

受書は品物を受け取ったという領収書のようなものです。関西式では女性側が結納品を贈りませんので、受書は女性側だけが用意します。

関東式目録と受書（一例）

受書（女性から男性へ）

受書

一、御帯料　壱封
一、勝男節　壱台
一、寿留女　壱台
一、子生婦　壱台
一、友白髪　壱台
一、末広　壱対
一、家内喜多留　壱荷

右之通幾久敷芽出度御受納
仕り候
以上

九山亮平様
年　月　日
宮先蒸

目録（男性から女性へ）

目録

一、御帯料　壱封
一、勝男節　壱台
一、寿留女　壱台
一、子生婦　壱台
一、友白髪　壱台
一、末広　壱対
一、家内喜多留　壱荷

右之通幾久敷芽出度御受納下されたく候
以上

宮先蒸様
年　月　日
九山亮平

目録に合わせて一行目に「御帯料」と書き入れ、差出し人とあて名を男性側の目録と逆にします。

一行目には「御帯料」と書き入れます。
目録の氏名は一般に本人にします。
日付は結納当日か吉日にします。

関西式目録と受書（一例）

受書（女性から男性へ）

受書

熨斗　一連
末広　一対
帯地　壱封
柳樽料　壱封
松魚料　壱封
寿留女　壱台
子生婦　壱台
白生地　壱反
結美和　一個

右之通幾久敷目出度御受納
仕候也
以上

九山亮平様
年　月吉日
宮先蒸

目録（男性から女性へ）

目録

熨斗　一連
末広　一対
帯地　壱封
柳樽料　壱封
松魚料　壱封
寿留女　壱台
子生婦　壱台
白生地　壱反
結美和　一個

右之通幾久敷目出度御受納
被下度候也
以上

宮先蒸様
年　月吉日
九山亮平

関西式では受書を中央に、左に寿恵廣（扇子）を置き、結納返しがあるときは一緒に呂に乗せて渡します。

関西式の目録、受書は奉書紙（包の内側の紙）の色の緑のものが男性用、赤いものが女性用です。「熨斗」が目録に入ります

　※市販の結納品セットを購入すると、その中に目録も入っているので、普通はそれを利用します。

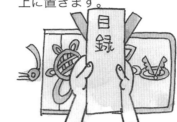

① 目録を両手に持ち、最初に水引きを上にはずし、台の上に置きます。

② 上包みを開いて中の目録を取り出し、上包みは閉じて、台の上に置きます。

③ 目録を開いて目を通したら再び上包みの中に入れ、水引きをかけて元の位置に戻します。

家族書 親族書

結納（ゆいのう）のとき交わされる家族書、親族書ですが、最近では省略されることも多くなりました。しかし、これから親族として付き合いが始まるわけですから、相手の親族のことを知っておくのもよいことでしょう。

かつては奉書紙（ほうしょがみ）に書いていましたが、相手方の了解を得て、パソコンで作成してもかまいません。

親族書

叔父 叔母　祖父 祖母　　母方　伯父 伯母　祖父 祖母　　父方　親族書
○○ 住所 ○○○○○　○○ 住所 ○○○　○○ 住所 ○○○○○　○○ 住所 ○○○

・同居していない家族や親族の名前、続柄を書きます。
・他家に嫁いだ姉妹などを含めて3親等までの親族を記入するのが一般的です。
・年齢、職業、電話番号など、どこまで記入するかは両家で調整します。
・2枚以上になり偶数枚で終わるときは、最後に白紙を1枚加えて奇数枚にします。

家族書

弟　本人　姉　母　父　家族書

・同居している家族の名前と続柄を書きます。
・年齢や職業を書くこともあります。
　双方で話し合い、どこまで書くか決めます。
・読みにくい名前にはふりがなをつけます。
・年齢順に書きます。
　ただし両親は父、母の順にします。

奉書紙の使い方

① 2つに折ります。

② 折り目を下にして、濃い墨で書きます。

③ 左→右の順に折ります。

④ 奉書紙を包んで表書きします。

結婚指輪（マリッジ・リング）

婚約指輪とともに古代ローマ時代に婚約した男女が鉄の指輪を交換したことが由来です。現在では指輪をすることで結婚していることを公にするものになっています。

左の薬指にするのは、薬指の血管は直接心臓につながっているという古代エジプトの言い伝えによります。

素材は耐久性や希少性の面からプラチナやゴールドが人気です。

プラチナは、どの色にも染まっていない白い輝きをもつことから、新婦にふさわしいジュエリーといわれています。

リングのデザイン

ウェーブライン

ゆるやかな曲線がエレガントに見せる。指の短い人、太い人におすすめ。

V字ライン

シャープな印象で指を長く見せる。指の短い人、太い人におすすめ。

ストレートライン

シンプルでベーシックなデザイン。太さやボリュームでイメージが異なる。

また、エンゲージリングとマリッジリングを重ね着けできるセッティングリング（34ページ）も女性に人気です。

指輪選びのポイント

・流行に流されず、長い目で見てシンプルで飽きのこないデザイン。
・はめてみて着け心地のよいもの。
・男性でも抵抗なくつけられるもの。
・指のサイズが変わることもあるので、サイズ直しが可能か確認してみる。

リングピロー（リングクッション）

挙式のとき、結婚指輪を載せておく布製の台のことです。

教会式では会場に用意されていますが、最近では自分で手作りする人も増えてきています。

購入時期のスケジュール

結婚指輪は結婚式までに揃うように準備します。意外と時間がかかるので十分時間の余裕をとりましょう。

	フルオーダー	セミオーダー	既製品
4か月前	指輪選び開始。		
3か月前	予算とイメージを伝え、デザインをおこしてもらう。	指輪選び開始。	
2か月前	サイズとイメージを確認する。	ルース（裸の状態の石）と、用意された枠の中から好きなデザインを選ぶ。	
1か月前	問題がなければ仕上げに入り、完成。	サイズを確認。最終チェック。	購入。希望の刻印の依頼。最終チェック。
2週間前	受け取り。	受け取り。	受け取り。

※結婚指輪の購入にあたってのスケジュールはおおよその目安で、お店によっても異なります。

引き出物

「招待客にも幸せがやってきますように」という願いをこめて贈るのが引き出物です。

幸せのおすそ分けを意味する「引き菓子」をつけるのが一般的ですが、奇数にすると縁起がよいとされていることからウエディングケーキなどを足して3品にする場合も多いようです。

引き菓子

バウムクーヘンや焼き菓子、フルーツケーキなど日持ちするものが一般的です。

引き出物はホテルや式場で用意されたものから選ぶのが一般的ですが、外部から持ち込む場合は、それが可能か式場に確認することが大切です。

多くの場合、1個につき300円程度必要になります。

ただし購入する店によっては持ち込み料を負担してもらえる場合もあります。

以前は招待客全員に同じものを贈るのがよいとされていましたが、招待客にはさまざまな年代や立場の人がいるので、今はそれぞれ中身を変えて贈るケースも珍しくありません。大切なのは自分がもらってうれしいものを招待客の立場に立って選ぶことです。

また、2人の感謝の気持ちを込めたサンクスカードを添えると、より心のこもった印象になります。

もらって困る引き出物

× 素人が趣味で手作りしたもの

× 飾り物や置き物など、人によって趣味が違うもの

× キャラクターなど、2人の好みを押しつけるもの

ぬらりひょん

× 2人の似顔絵や名前が入っているもの

ポピュラーな引き出物

◎キッチン小物
シンプルで飽きのこない高級感のあるもの。

◎インテリア小物
実用的で品のよい有名ブランド、デザイナーのもの。

◎食器類
皿、小鉢、グラス、コーヒーカップなどが好評。

◎カタログギフト
持ち帰りが楽で、自分の好きなものを選べるので一番人気。

招待状を出すとき

結婚式場には型通りの文案が用意されています。その中から適当と思えるものを選ぶとよいでしょう。

ていねいな文面にします

差出人の名前は双方の父親の名前、本人の名前、どちらでもかまいません。

・披露宴の費用を親が負担する場合や、招待客が親戚中心なら父親の名前。
・自分たちが費用を負担する場合や、招待客が友人中心なら本人の名前。
・出費の割合により、父親と連名にする。

いずれにするかは両家で仲人と相談して決めましょう。

招待状は1か月くらい前には出しましょう。

招待状は発送前に媒酌人（ばいしゃくにん）に届けるのが礼儀です。

薄い墨は不吉とされているので、必ず濃い墨で書きます。

謹啓　桜花爛

祥のこととお

さて　此度

により、

招待状が届いたら

主催者側の準備があるので、なるべく早く返事を出しましょう。

表面（例）

郵便はがき
□□□-□□□□

東京都千代田区平河町
一ノ八ノ三

山田　一郎　行　様

宛名の下の「行」を2本斜線で消し、横に「様」と書きます。

「行」の上に赤で「寿」と書いてもよいでしょう。

裏面（例）

出席の場合

御出席　させて頂きます。

喜んで

おめでとうございます。

御欠席

御住所　東京都千代田区●●
一ノ一ノ一

御芳名　日本　花子

不要の文字は線で消します。必ずお祝いの言葉を添えましょう。

欠席の場合

御出席

御欠席

おめでとうございます。当日はあいにく他に所用があり出席できませんが、お二人の幸せをお折りしております。

御住所　東京都千代田
一ノ一ノ一
●●

御芳名　日本　花子

不要の文字は線で消します。簡単にお詫びの言葉をつけ加えましょう。

ご祝儀（しゅうぎ）

ご祝儀の目安はこれぐらいです。

相手	金額の目安
おい、めい	3〜5万円程度
いとこ	3万円程度
兄弟姉妹	10万円程度
会社部下	3〜5万円程度
会社同僚	2〜3万円程度
友人、その家族	3万円程度

割り切れる偶数は「別れる」を連想して縁起が悪いとされましたが、今は2をペアの数字として「夫婦」と解釈するようになり、2万円を包む人も多くなってきました。

金額による、使用する祝儀袋（しゅうぎぶくろ）の違い

10万円以上

鶴亀などをかたどった「飾り結び」の水引きにします。

5万円以上

輪結び(夫婦結び)の水引きにします。

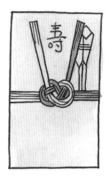

3万円以下

飾りが豪華すぎない水引きを用います。

お札は穢れ（けがれ）がないように新札を使います。
中包みの表面にお札の表を向け、肖像部分を上にして入れます。

金額は漢数字で書く人もふえています。本来は壱（いち）、参（さん）、伍（ご）、拾（じゅう）、萬（まん）といった文字を使うのが正式となっています。

中包み・裏面

中包み・表面

包む金額を中央に濃い墨で書きます。

下部もしくは記入欄に住所、氏名を同じく濃い墨で書きます。

金参萬円

祝儀袋（しゅうぎぶくろ）の包み方

祝儀袋（しゅうぎぶくろ）はふくさに包んで持参するのがマナーです。

⑥ ⑤ ④ ③ ② ①

11

披露宴の司会を頼まれたら

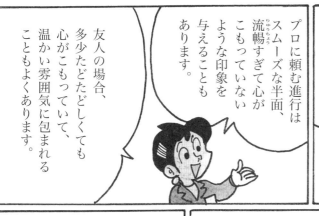

楽しい披露宴になるかどうかは司会者の腕にかかっているといってもよいでしょう。

司会はプロに頼む場合と友人にお願いする場合があります。

プロに頼む場合はスムーズな半面、流暢すぎて心がこもっていないような印象を与えることもあります。

友人の場合、多少たどたどしくても心がこもっていて、温かい雰囲気に包まれることもよくあります。

どういう披露宴にしたいかを聞き、イメージを確認します。

通常披露宴は2〜3時間ですから、その間の細かい時間割を綿密に作ります。

マイクの特徴を理解し、上手に使いこなすことも大切です。
通常、マイクから20〜30cm離れて腹から声を出すと聞きやすくなります。

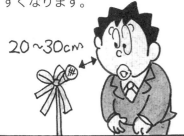

20〜30cm

普段の3分の1くらいの早さでゆっくり話すとよいでしょう。

名前の呼び方は正確にします。事前に確認しておきましょう。

河野様？

河野様？

招待客の中には「先生」と呼ばれている人がいるかもしれませんが、すべて「様」に統一した方が無難です。

大久保様、よろしくお願いします。

祝辞やスピーチ、余興が終わるごとに率先して拍手を送りましょう。

パチパチパチ

主賓の祝辞にはお礼だけを述べ、感想は控えましょう。
友人のスピーチにはユーモアのある感想を交えるとなごやかに進行します。

ユーモア

忌み言葉には注意します。

✕ 縁起の悪い言葉

終わる、出る、切る、返す、別れる、冷える、割れる、欠ける、戻る、去る、消える、破れる、砕ける　など

✕ 重ね言葉

ますます、かえすがえす、いよいよ、つねづね　など

受付は披露宴の顔です。笑顔で明るく応対します。一般に受付係は新郎側、新婦側の双方から友人が二人であたるようです。

受付に必要なもの

金品保管用の袋　メモ用紙　席礼　招待客名簿
祝儀受付用の小盆　芳名帳　筆記用具

また招待客から控え室や化粧室の場所などを聞かれることもあるので、あらかじめ会場の施設を確認しておきましょう。

トイレは？

あちらでございます。

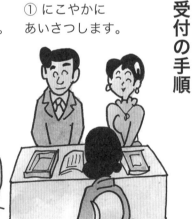

コートなどを預かるときは、番号札と引き替えにして間違いのないように管理します。

受付の手順

① にこやかにあいさつします。

② 芳名帳に署名をお願いします。

③ お祝い金を受け取ったら祝儀受けにのせます。

④ 受付が終わったらお祝い金を世話役に届けます。

カメラマンを頼まれたら

新郎新婦から、あらかじめどんな場面を撮ってほしいか希望を聞きましょう。

乾杯やケーキカットなど、必要なシーンは多めに撮っておきます。

控え室など、会場以外のところも撮っておくと楽しいでしょう。

カシャ　カシャ　カシャ

スピーチを頼まれたら

親しい友人のスピーチは会場を明るく、和やかな雰囲気にします。話す長さは四百字詰め原稿用紙で3枚、3分くらいが適当でしょう。

スピーチのタブー

× 長すぎる
× 説教くさい
× 自分の自慢や会社の自慢
× 新郎新婦の過去の異性関係
× 下ネタ
× 年齢、再婚
× 政治や宗教の話

など

スピーチの準備

④ 録音してチェック

③ 原稿作成

② 内容の構成を考える。

① スピーチの依頼は基本的に断らないようにしましょう。

スピーチの基本的な流れ

③ メインテーマ

中学校時代の□□さんはスポーツが得意で、私とは同じテニス部で部長を…

② 自己紹介

新婦の□□さんとは、中学校以来のおつきあいをさせていただいております☆☆☆と申します。

① お祝いの言葉

○○君、□□さん、ご結婚おめでとうございます。ご両家の皆さまにも心よりお祝い申し上げます。

背筋を伸ばし、視線は会場全体を見渡し、ゆっくりしゃべる。

⑥ お祝いの言葉

お2人が素晴らしい人生を歩まれることを心よりお祈り申し上げます。本日はおめでとうございます。

⑤ 贈る言葉

お2人で力を合わせ、明るい家庭を築かれることをお祈りしています。

④ 具体的なエピソード

試合で負けが続いたとき、みんなを励まし、自分が先に立って…

一般的には衣装は挙式スタイルに合わせて決めますが、神前式や仏前式でウェディングドレスを着てもかまいません。

大切なのは自分に似合い、個性を引き立ててくれる衣装を選ぶことです。自分の好みだけではなく、プロの衣装のアドバイスも受けましょう。

衣装選びは時間がかかるものです。

余裕をもって選びましょう。

挙式の6か月くらい前から選びはじめ、4〜3か月前には決めるのがベストです。遅くとも1か月前には決めましょう。

白無垢は婚礼衣装で最も格式が高い礼装とされています。打掛、掛下（打掛の下に着る着物）、帯から小物まですべて白色で統一されています。

白色は花嫁の清純無垢な清らかさ表し、「どんな色にも染まる」という意味があるといわれています。

打掛はもともと武家に嫁ぐ女性の婚礼衣装だったものが一般に広まったものです。

色とりどりの色打掛は華やかさがあり、個性を際立たせてくれます。

色打掛

角隠し

角を隠して素直に従うという意味です。
式の間はつけます。

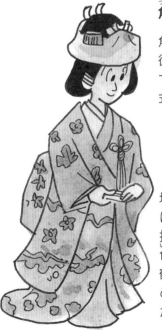

地紋の入った色地に刺繍や箔などの技法をほどこした色打掛です。
鶴亀、松竹梅などめでたい柄がたくさんです。

白無垢

綿帽子

花婿以外の人に顔を見られないようにかぶったといわれます。
式の間はつけます。

綸子や緞子の生地に、吉祥文様や有職文様などのめでたい図柄を織りこんだ純白な打掛です。

当日自分で用意するもの

だて巻、肌じゅばん、腰ひも、帯前板、帯まくら、足袋、
すそよけ、タオル、襟しん用の和紙など

新婦の洋装では純白のウェディングドレスが正式な礼装になります。欧米でも、白は純白を表す色になっています。

キリスト教式では胸元や肩、腕を出さないドレスが原則で、長い手袋などをすればOKです。床まで裾を引くフルレングスのドレス、ベールも長いほど格調があるとされています（※）。

教会によってきまりがあるので事前に確認しておいた方がよいでしょう。

デザイン別・代表的なウェディングドレス

プリンセスライン
ウエストからスカートが大きくふくらんでいるデザインで、どんな体型の人にも似合います。

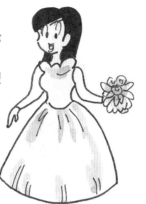

Aライン
シルエットがアルファベットのAに似たデザインです。縦ラインが強調されて背が高く見えます。

ベルライン
ハイウエストから裾にかけて釣鐘型にふくらんだデザインで愛らしく見えます。

スレンダーライン
ボディラインにフィットしているデザインで、大人の雰囲気になります。

マーメイドライン
裾が人魚の尾びれのように広がったデザインで、背の高い人に似合います。

ドレスを引き立たせる小物類

靴　　手袋　　アクセサリー　　帽子　　ヘッドドレス　　ヘアアクセサリー

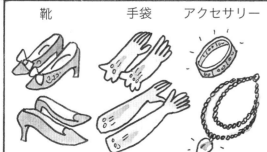

※結婚式場やチャペルで式を挙げる場合は、それほどこだわらず、着たいドレスを着てもよいでしょう。

新婦の衣装が決まったら、それに合わせて新郎の衣装を決めましょう。やはり、和装か洋装化に統一されていた方がスッキリします。

和装のときの新郎の正装は、黒羽二重の紋付きの羽織に袴です。

洋装の正式なフォーマルウェアは時間帯によって変わります。昼（午後6時まで）ならモーニングコートかフロックコート、夜ならテールコート（燕尾服）にします。

しかしこれはあくまで原則で、日本では昼夜を問わずタキシードが好まれています。

和装

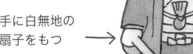

黒羽二重の染め抜き五つ紋の羽織 羽織ひもは白

手に白無地の扇子をもつ

下着はグレーか茶の羽二重

グレーや焦げ茶の錦やつづれの角帯

袴は茶、灰、紺などの仙台平か博多平らのしまの馬乗り袴

白いキャラコの足袋、白鼻緒に畳表の草履

当日自分で用意するもの
白足袋、タオルなど

洋装

モーニングコート
上着の裾が斜めにカットされていて後ろが長いのが特徴。

テールコート（燕尾服）
上着の前丈は短く、背の裾が長く先が割れているのが特徴。

フロックコート
ダブルの上着で丈がひざ丈まであるのが特徴。

タキシード
絹布の襟の上着と、2本のモールがついたズボンが特徴。

●**当日自分で用意するもの**　礼装用の靴下、タイピン、ポケットチーフなど

★豆知識★　ホテルや専門会場などでは衣装を提携外のショップからレンタルしたり、自分で持ちこんだりする場合、「持ちこみ料」がかかることがあります。

お色直し

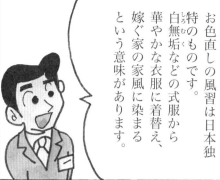

お色直しの風習は日本独特のものです。
白無垢などの式服から華やかな衣服に着替え、嫁ぐ家の家風に染まるという意味があります。

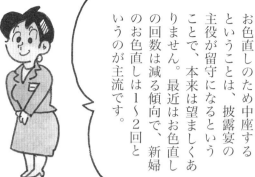

お色直しのため中座するということは、披露宴の主役が留守になるということで、本来は望ましくありません。最近はお色直しの回数は減る傾向で、新婦のお色直しは1〜2回というのが主流です。

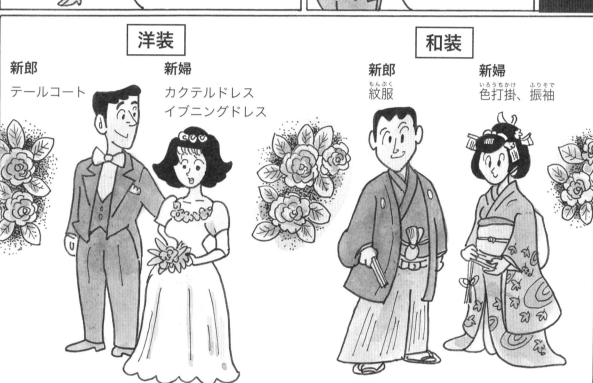

洋装

新郎
テールコート

新婦
カクテルドレス
イブニングドレス

和装

新郎
紋服（もんぷく）

新婦
色打掛（いろうちかけ）、振袖（ふりそで）

媒酌人（ばいしゃくにん）・両親の装い（和装、洋装）

新郎新婦と格をそろえ、主役より控えめな装いにします。
和装洋装どちらでもかまいませんが、媒酌人夫人、母親は和装を選ぶ人がほとんどです。

洋装

新郎新婦の服装と、色やデザインの調和がとれるようにします。

和装

男性は黒羽二重五つ紋付き（くろはぶたえ）の羽織に袴（はかま）、女性は五つの紋付きの黒留袖（くろとめそで）が正装です。

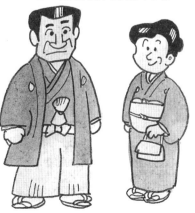

和装

既婚・未婚女性

訪問着

未婚・既婚を問わず着ることができます。柄によっては気軽なパーティから格式のある結婚式まで利用範囲の広い着物です。

未婚女性

振袖（ふりそで）

花嫁がお色直しで本振袖を着る場合もあるので、招待客は格を下げて中振袖にするのがエチケットです。

洋装

白いドレスは新婦の色とされているので着ないのがエチケットです。ただし、スカーフやバッグなどの小物であればあまり気にすることはありません。黒いドレスは弔事用ともされますが、アクセサリーや小物使いによっては結婚式での着用にもたえられます。

夜の装い（午後6時ごろから）

イブニングドレス、カクテルドレス

胸や背あきを大きく見せて装います。

昼の装い（午後6時ごろまで）

アフタヌーン・ドレス

肌をあまり露出しないようにします。

アクセサリーのマナー

夜は宝石や光るアクセサリーをつけてもかまいませんが、あくまでも主役は新郎新婦であることを忘れないようにします。

昼間の披露宴では真珠や控えめな金属などにして、豪華なものは避けます。コサージュはOKです。

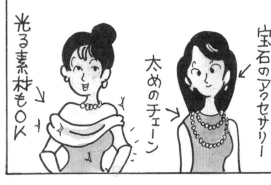

光る素材も○K　太めのチェーン

宝石のアクセサリー

真珠　コサージュ　細いネックチェーン

男性招待客の装い

ディレクターズスーツ

ダブルの4つボタンが派手なので、ネクタイは控えめなものを。ディレクターズスーツはモーニングの略礼服なので、昼間だけ(午後6時ごろまで)着ることができます。

ブラックスーツ、ダークスーツ

慶弔どちらでも着ることができます。

正式には、白など慶事用のネクタイを着用します。

子どもの装い

特に決まりはありません。大人の装いに合わせます。

女の子

ワンピースなど明るめの色で華やかな雰囲気を出すようにします。

男の子

スーツでなくてもかまいません。シャツと半ズボンにネクタイやジャケットを合わせればフォーマルな印象になります。

平服の指定がある場合

「平服」といっても普段着という意味ではなく、あくまでも略礼服でよいという意味です。

親族

訪問着	スーツ	ワンピース

会社関係者・友人

小紋	アンサンブルスーツ	パンツスーツ

★男性は無地のダークスーツが無難です。

① 約1時間前には式場に到着します。

② 両家の控え室に出向き、あいさつをします。

③ 媒酌人は新郎側の、媒酌人夫人は新婦側の控え室で待機します。芳名帳は媒酌人が最初に記帳するので、この間に記帳します。

④ 挙式では立会人としての役割を務めます。

⑤ 記念写真の撮影後、媒酌人が取り持って両家の親族を紹介します。

⑥ 披露宴会場入り口で新郎新婦とともに参列者を迎えます。

⑦ 新郎新婦につきそって入場し、着席します。

⑧ あいさつします。内容は出席者へのお礼、挙式の報告、新郎新婦の紹介が基本で、時間にして3〜5分にまとめます。

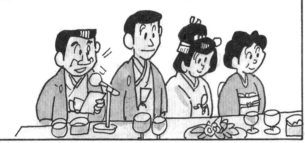

⑨ 媒酌人夫人は新婦のお色直しの退場と入場に付き添います。

⑩ 新郎新婦とともに会場出口で参列者を見送ります。

⑪ 両家の両親、新郎新婦にあいさつをしたらすみやかに引き上げます。

お疲れ様でした！

媒酌人夫人の心得

媒酌人夫人は常に媒酌人とともに行動し、招待客へにこやかな対応を心がけます。また新婦の母親代わりを務めるので、何か困ったことがないか新婦の様子に気を配りましょう。

媒酌人である夫より常に控えめにふるまい、にこやかな笑顔を忘れないようにします。

新婦は披露宴中ほとんど食事ができないので、軽食を用意して披露宴前に食べてもらってもよいでしょう。

新婦と親交がないときなど、特に新婦が緊張しないようリラックスムードを心がけます。

着つけが苦しくないかなど、たえず新婦の体調を気遣います。薬も用意しておいた方がよいでしょう。

新婦が汗をかいたり、涙を流したときのためにハンカチを用意しましょう。（2枚程度）

さりげなく渡します

新婦の世話をするため、バッグは知人に預け、両手をあけておきます。

新婦がかつらや打掛で暑そうにしていたら扇子であおいだり、冷たいおしぼりを出してあげます。

媒酌人夫人は新婦に細かく気遣うので想像以上に動くことが多くなり、目立つ存在になります。そのため衣装が着崩れしたり、髪が乱れたりしないように着付けやヘアメイクはプロにまかせた方がよいでしょう。新郎新婦がきちんと衣装を身につけていても、媒酌人夫人が着崩れしていては台無しです。

神前結婚式は正確には信仰する神社で行われるものですが、最近は結婚式場に設けられた神殿で行われることがほとんどです。神に結婚を奉告する、日本の伝統的な挙式のスタイルです。

席次例

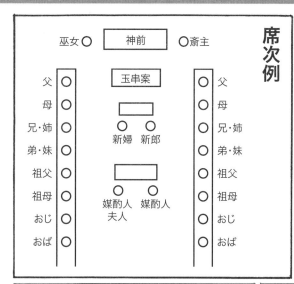

| 巫女○ | 神前 | ○斎主 |

| | 玉串案 | |

父○ | | ○父
母○ | | ○母
兄・姉○ | 新婦 新郎 | ○兄・姉
弟・妹○ | | ○弟・妹
祖父○ | | ○祖父
祖母○ | 媒酌人 媒酌人 | ○祖母
おじ○ | 夫人 | ○おじ
おば○ | | ○おば

①入場

式の進め方に多少違いはありますが、一般に新郎新婦を先頭に媒酌人夫妻、双方の家族の血が濃い順に、親、兄弟、祖父母、おじおばの順に入場します。

② 修祓の儀（お祓い）（しゅうばつ）（はら）

斎主（神主）入場後、一同起立して一拝し、お清めのお祓いを受けます。（さいしゅ）（かんぬし）（はら）

③ 祝詞奏上（のりと そうじょう）

斎主が神にふたりの結婚を報告し、祝いの言葉を読みあげます。
（「しゅうし」ともいいます。）

④ 三献の儀（誓盃の儀）（さんこん）（せいはい）

新郎新婦の三三九度の盃です。小→中→大の順でそれぞれ3回に分けて飲みます。（さんさんくど）

盃を飲む順番

 小盃 → 新郎から新婦へ
↓
 中盃 → 新婦から新郎へ
↓
 大盃 → 新郎から新婦へ

※順番は入れ替わることもあります。

⑥ 誓詞奏上

神前に進み出て結婚の誓いを述べます。
奏上後、誓詞は玉串案に供えます。

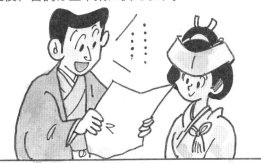

⑤ 指輪交換

まず新郎が新婦の左手薬指に、次に新婦が
新郎の左手薬指に指輪をはめます。

⑦ 玉串奉奠

巫女から玉串を受け取り、下の要領で玉串を捧げます。二拝二拍手一拝した後、内回り（2人が顔を合わせる方向）で体を向きかえて席に戻ります。

玉串

榊の枝などに、絹、麻、紙などをつけて、神前に供えるもの。

❶ 右手で玉串の根元を上から持ち、左手で下を支える。

❷ 右手を枝の下に回しながら手前に寄せ、葉の方を神前に向ける。

❸ 左手を手前にすべらせて右手の位置までずらす。

❹ 草先を右手で持ち、時計回りに回す。

❺ 玉串の根元を神前側に回し、左手を右手の下に添えて玉串案(机)に。

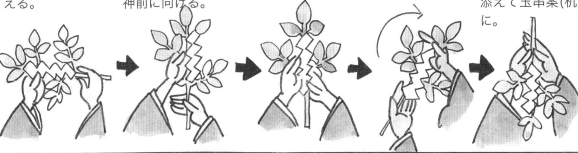

⑨ 退場

全員が入場と同じ順序で退場します。

⑧ 親族杯の儀

両家揃ってお神酒をいただきます。

※注：媒酌人による玉串奉奠の場合もあります。　※「奉奠」は「ほうでん」とも読みます。

教会で式を挙げるには、新郎新婦のどちらかが信者であることが原則ですが、教会によっては信者の紹介があれば式を挙げられる所もあります。

宗派（大きく分けてカトリックとプロテスタント）によって結婚に対する考え方や戒律が違うので注意しましょう。

席次例

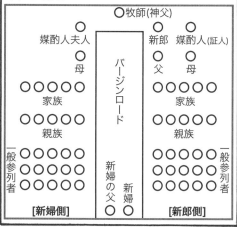

```
                ○牧師(神父)
        ○                 ○      ○
   媒酌人夫人           新郎   媒酌人(証人)
        ○        バ        ○      ○
        母        |        父      母
  ○○○○○      ジ      ○○○○○
     家族        ン         家族
  ○○○○○      ロ      ○○○○○
     親族        |         親族
  ○○○○○      ド      ○○○○○
  ○○○○○  新          ○○○○○
一般  ○○○○○  婦   新    ○○○○○  一般
参列者 ○○○○○  の   婦   ○○○○○  参列者
       [新婦側]  父          [新郎側]
                 ○    ○
```

バージンロードの歩き方

花嫁　父親

③ 新婦入場

ウェディングマーチが流れる中を新婦と父親は腕を組んでバージンロードを入場します。

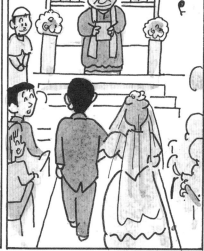

① 参列者入場　※プロテスタントの一例

媒酌人（証人）、家族、親族、友人などが先に入場して着席しています。

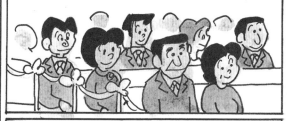

② 牧師、新郎入場

新郎は前方脇入り口から証人とともに入場して新婦の入場を待ちます。

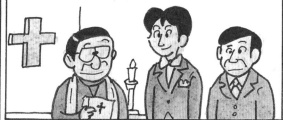

⑥ 聖書朗読、祈祷、説教

牧師が聖書の一節を朗読し、神への祈りをささげます。参列者は着席したまま、目を伏せて聞きます。

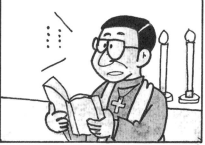

⑤ 讃美歌斉唱

一同起立して祝福の合唱をします。

④ 新婦の引き渡し

新婦の父親は新郎と一礼を交わし、腕をほどいて新婦を引き渡します

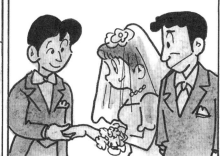

※順番は入れ替わることもあります。

⑧ 指輪の交換

牧師から新郎に指輪が手渡されます。新郎は誓いの言葉を述べ、新婦の左薬指にはめます。新婦も同様にします。

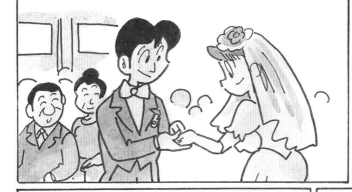

⑦ 誓約

新郎新婦が結婚を誓う儀式です。
牧師は永遠の愛を誓う内容の誓約文を読み、2人に誓いを求めます。

⑩ 宣言

2人の手をとき、参列者の方を向かせ、2人が夫婦であることを宣言します。

⑨ 祈祷（きとう）

牧師が2人の手を組ませ、その上に手を重ね祈りを捧げます。

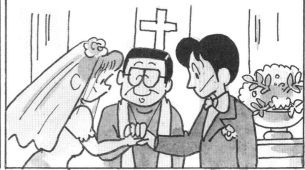

プラスアルファの演出
フラワーシャワー、ライスシャワー

挙式後、教会から出てくる新郎新婦に祝福の花や米をふりかけます。米は縁起のよいものとされています。

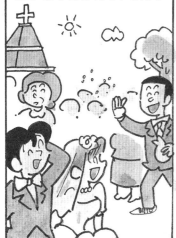

⑫ 新郎新婦退場

ウェディングマーチの流れる中を新郎新婦は腕を組んで退場します。
参列者は自席で立って2人を見送ります。

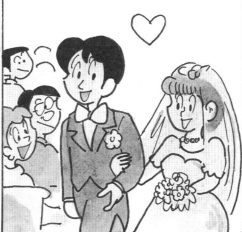

⑪ 讃美歌斉唱（さんびか）、祝祷（しゅくとう）

参列者一同で祝福の讃美歌を合唱します。
続いて新郎新婦が署名した結婚誓約書に牧師が祝福の祈りを捧げます。

仏前結婚式は
み仏の前で
結婚を誓う
ものです。
菩提寺や
自宅の前で
式を挙げます。
宗派寺院などに
よって式の進め方が
多少異なります。

席次例

仏前		
	○ 司婚者(僧侶)	
新婦側	焼香卓	新郎側
父 ○	○ ○	○ 父
	新婦 新郎	○ 母
母 ○	○ ○	
	媒酌人夫人 媒酌人	○
親族 ○		○ 親族
○		○
○		○

② 司婚者（僧侶）が入堂、焼香

司婚者が入堂します。司婚者の
焼香に合わせて一同合掌礼拝
します。

① 入堂

まず両親と親族が入って着席した後、媒酌人に付き添って
新郎新婦が入堂します。

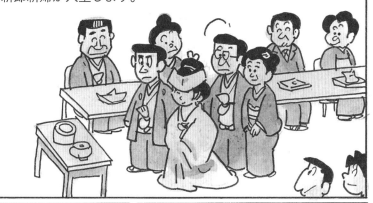

④ 念珠（数珠）の授与

仏前式では最も大切な儀礼です。新郎には白い房、
新婦には赤い房の念珠が授けられます。

左手四指にかけます。

③ 表白（敬白文）朗読

司婚者が仏前に向かい、これから
結婚式を行うことを報告します。
一同起立します。

※順番は入れ替わることもあります。

⑤ 司始の儀　司婚者は新郎新婦に誓いを求めます。

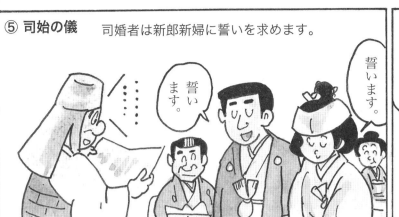

誓います。

誓います。

指輪を交換したい場合は事前に申し込んでおけば、念珠授与の前に組み込んでくれます。

⑦ 式杯

三三九度の杯事ですが、神式とは逆の順序になります。

・一の杯…新婦から飲み始め新郎へ、そして新婦へ。
・二の杯…新郎から。
・三の杯…再び新婦から。

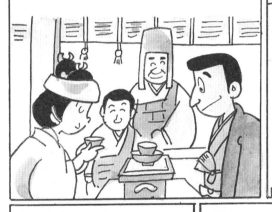

⑥ 焼香の儀

念珠は左手に持ち、新郎新婦の順で行います。
焼香は一般に1回だけ行います。

❶ 合掌した後、右手でふたをとり、右側に置く。

❷ 右手の親指、人さし指、中指で香をつまむ。

❸ つまんだ香を額のあたりまで捧げ、香炉にくべる。

❹ 再び合掌する。
(参列者も合わせて合掌)

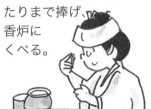

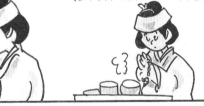

⑩ 閉式、退場

司婚者、新郎新婦、媒酌人夫妻、両親、親族の順に退場します。

⑨ 司婚者法話

司婚者が仏の教えを述べます。

⑧ 親族固めの祝杯

一同起立して祝杯をあげます。

オリジナルウエディング

宗教や形式にとらわれないオリジナルウエディングを希望するカップルに、今、人前結婚式の人気が高まっています。

両親や親族、友人など、挙式に参列してくれた人全員を立会人として結婚を誓うもので、媒酌人（ばいしゃくにん）は必ずしも必要としません。

どうしなければならないとう制約はありません。

① 参列者着席

親族、友人、知人など、自席で開始を待ちます。

② 新郎新婦、証人入場

世話人の介添えで新郎新婦が入場します。

③ 司会者あいさつ

結婚式の始まりを宣言し、新郎新婦の紹介をします。

④ 誓約式

新郎新婦が列席者の前で誓いの言葉を読みあげます。
文章は2人で考えたものがよいでしょう。

私たちはこの佳（よ）き日に…

⑤ 指輪の交換

世話人から指輪を受けとり、互いの左手の薬指にはめます。

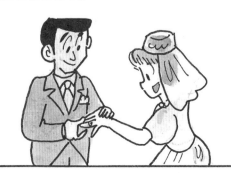

⑥ 婚姻届に署名、捺印

2人が署名、捺印をした後、世話人が署名、捺印します。

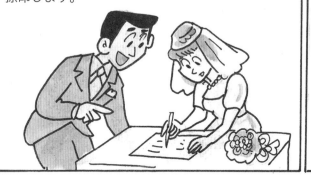

※順番は入れ替わることもあります。

⑧ 新郎新婦あいさつ

新郎新婦が参列者に向かってお礼を述べ、
今後の厚情を願うあいさつをします。

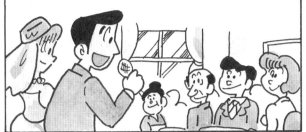

⑦ 結婚成立宣言

司会者が結婚の成立を宣言します。

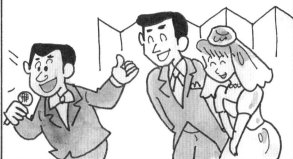

⑩ 新郎新婦退場

司会者が式の終了を告げ、拍手の中
新郎新婦が退場します。

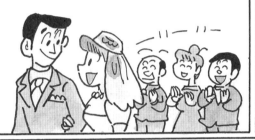

⑨ 乾杯

世話人の発声により、全員で祝福の乾杯をします。

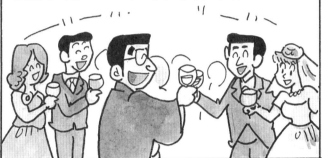

船上　　　ミュージアム　　　レストラン

人前結婚式の
スタイルは
さまざまで、
場所は
どこでも
できます。

このように
自由で楽しい
雰囲気に
なりますが、
厳粛さも
失わないよう
にしましょう。

水族館　　　ライブバー　　　テーマパーク

式が終了すると披露宴までの時間を利用して記念写真を撮影します。式場によってはこれらを挙式前に行うこともあります。

記念撮影の並び方

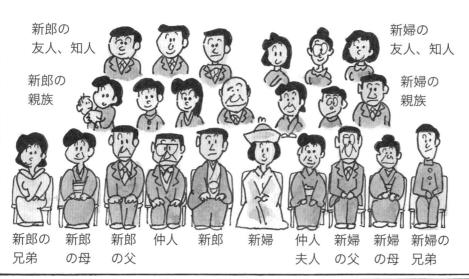

新郎の友人、知人　　　　　　　　　　新婦の友人、知人

新郎の親族　　　　　　　　　　　　　新婦の親族

新郎の兄弟　新郎の母　新郎の父　仲人　新郎　新婦　仲人夫人　新婦の父　新婦の母　新婦の兄弟

記念写真は参列してくれた方全員に配るのが礼儀です。

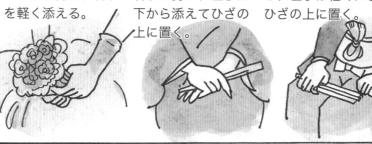

洋装の場合は左手でブーケを持ち、右手を軽く添える。

和装の場合、扇子は右手に持ち、左手は下から添えてひざの上に置く。

扇子や手袋は右手に持ち、左手は軽くにぎってひざの上に置く。

写真撮影が終わると親族の紹介を行うのが一般的です。

媒酌人（ばいしゃくにん）が口火を切ると紹介がスムーズにいきます。

これより新しく親戚になられた皆様方の紹介に入りたいと思います。

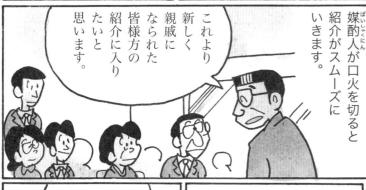

親族紹介は新郎側から始めます。

父親が新郎の関係の深い人から紹介します。

おじです。

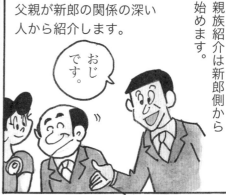

または自己紹介をします。

私は…

新婦側も同様にします。

久しくよろしくお願いします。

全員の紹介が終わったら…

…という言葉で結びます。

64

披露宴のスタイル

和食

本膳、二の膳、三の膳、脇膳、焼物膳などによる本膳料理が正式な祝い膳ですが、最近は会席料理が一般的です。

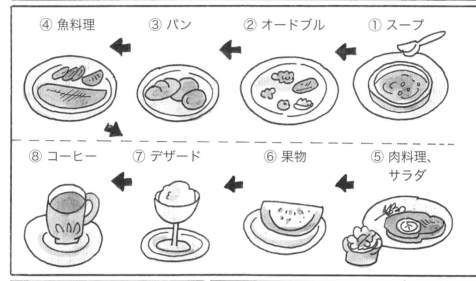

酢の物
者物
ご飯
← 焼き魚
刺し身
吸い物
香の物

洋食

披露宴料理の人気のトップはフランス料理のフルコースです。でもナイフやフォークを使い慣れない年配の方には敬遠されがちです。一品ずつ運ばれてきます。

④ 魚料理　③ パン　② オードブル　① スープ

⑧ コーヒー　⑦ デザード　⑥ 果物　⑤ 肉料理、サラダ

中華

中央部が回転する円形テーブル（八仙卓子）に8人が着席し、中国料理のフルコースがサービスされます。

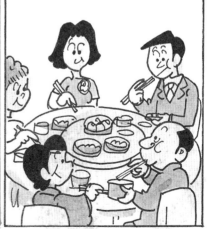

立食（ビュッフェ）

会場中央に置かれた料理台（ビュッフェ）から好みのものを取り皿にとって会食する形式です。

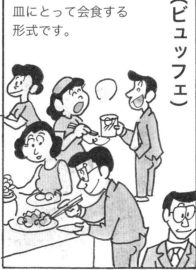

パーティ・スタイル

人前結婚式に見られるもので、カクテルやビールに軽食を用意した手軽な披露宴です。

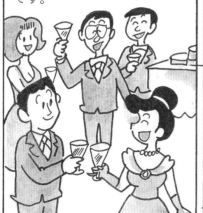

披露宴は
洋室で行われる
ことが多く、
料理の内容は
違っても
プログラムは
ほとんど
変わりません。

披露宴は
挙式を終えた
2人が
親しい友人
などに結婚の
報告をし、
新しく誕生した
夫婦がこれからの
お付き合いを
お願いする場
です。

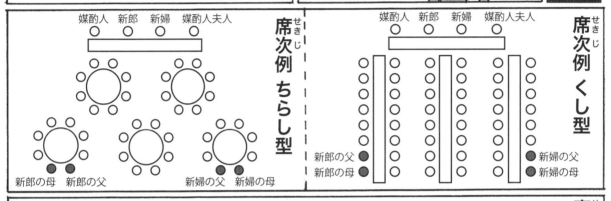

席次例 くし型

媒酌人　新郎　新婦　媒酌人夫人

新郎の父 ● ●新婦の父
新郎の母 ● ●新婦の母

席次例 ちらし型

媒酌人　新郎　新婦　媒酌人夫人

新郎の母　新郎の父
新婦の父　新婦の母

席次の決め方

新郎新婦が座るメイン
テーブルに近い方が
上席、遠い方が末席。

血縁の濃い順に
末席に座る。

同じ職場の人、友人、夫妻は
隣どうしか向い合せに。

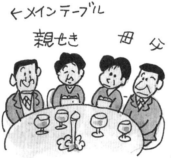
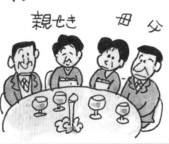

←メインテーブル

親せき　母　父

上席　末席

夫婦　友人

② 控え室

早く着いたときは控え室で
開宴を待ちます。

① 受付

受付で記帳し、ご祝儀を
渡します。

※順番は入れ替わることもあります。

④ 招待客着席

席次表や席札を確認して着席します。

③ 招待客入場

新郎新婦を中央に会場入り口で招待客を迎えます。

⑥ 新郎新婦入場

入場曲が流れる中、媒酌人夫妻(いる場合)に
付き添われて新郎新婦が入場します。

⑤ 司会者あいさつ

自己紹介などをします。

⑧ 媒酌人あいさつ

新郎新婦、両親は起立します。媒酌人は2人の
略歴やなれそめなどを織り込みながら
あいさつをします。

⑦ 開宴の言葉

司会者が開宴の辞を述べます。

ただ今より山田、佐藤ご両家の結婚披露宴を開かせていただきます。

⑨ 主賓の祝辞

新郎新婦側から1名ずつ
代表して祝辞を述べます。
このとき、新郎新婦は
起立して拝聴します。

良夫くん、秋子さん、本日はおめでとうございます。

⑩ 乾杯

司会者から指名を受けた方の音頭で
全員起立して乾杯します。

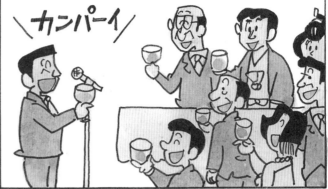

⑪ ウェディングケーキ入刀

新婦が両手でナイフをにぎり、新郎は軽く
手を添えてケーキにナイフを入れます。

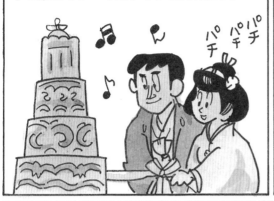

⑫ 食事の開始

各テーブルに料理が運ばれ、出席者は歓談しながら
食事を楽しみます。

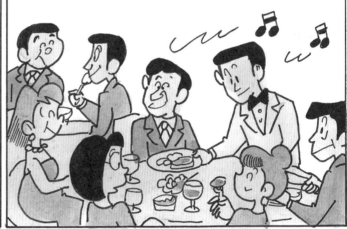

⑬ お色直し

宴の途中で席をはずすのは本来マナーに
反するので、お色直しはそっと席を立ち
ます。新郎が一緒の場合もあります。

⑭ 歓談

この間に祝電の披露をすることが
多いです。

ご結婚
おめでとう
ございます。

⑮ 再入場、キャンドルサービス

お色直しがすんだ後、各テーブルを回るキャンドル
サービスは披露宴には欠かせない演出のひとつです。

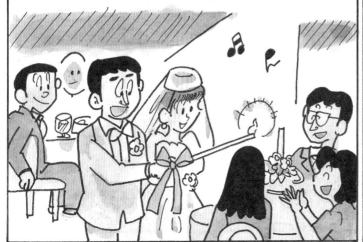

※順番は入れ替わることもあります。

⑰ 余興、スピーチなど

依頼された人は司会者の指示に従ってマイクの前に立ち、会場を盛り上げます。

⑯ 祝辞

来賓が祝辞を述べます。

⑲ 両家の謝辞

一般的に新郎の父親が両家を代表して述べます。

⑱ 花束贈呈

両親は末席に立ち、新郎から新婦の母親に、新婦から新郎の母親に花束が贈られます。

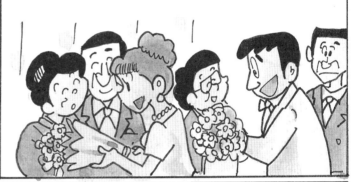

㉑ 来賓の見送り

招待客が退場するのを新郎新婦、両親、媒酌人夫妻と（いる場合）、会場の出口で見送ります。

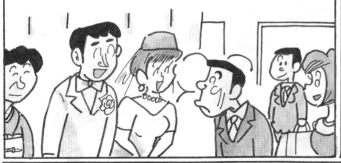

⑳ 閉宴のあいさつ

司会者よりお開きのあいさつをします。

ありがとうございました。

新郎新婦 披露宴のマナー

周囲に見られていることを意識して上品に食べる。

余興は楽しみ終わったら拍手をする。

スピーチの間は食事の手を止め、相手に顔を向けて聞く。

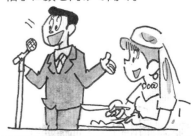

披露宴に呼べなかった人や友人を中心に、気軽に楽しもうというのが二次会です。披露宴が終わった後、7割近いカップルが二次会を行っています。

通常、親しい友人に発起人となってもらい、幹事としてパーティを仕切ってもらいます。

二次会では50人程度の人が集まり、会費制にするのが一般的なパターンです。

二次会に必要なスタッフ

音響	撮影	受付＆会計	司会	幹事
BGMを流し、会場を盛り上げる。音楽好きな人に。	ふだんから写真やビデオを撮りなれている人に。	2〜3人は必要。しっかり者で、如才ない人に。	明るく盛り上げ上手なムードメーカーに。	仕切り屋で面倒見がいい人。新郎新婦各1名ずつ。

二次会までのスケジュール

まず男女4〜6人を選び、発起人グループを組みます。人数の多い方が色々なアイデアが出ます。

③ 店を決定、予約 （2か月半前）

希望に合う店を決め、大まかな人数をもとに店に予約を入れる。

② 打ち合わせ （3か月前）

司会などの役割を決める。どんな店でどんな形式にするのかも決める。

① 幹事を依頼 （3か月半前）

幹事を決める。経験があればベスト。

⑦ 当日

スタッフは最低1時間前には会場入りし、最終確認。

⑥ 小道具などの準備 （10日前）

スタッフは当日必要なものを確認、準備。出席者の最終確認。

⑤ 人数の確認、打ち合わせ （1か月前）

返送されたハガキをもとに出席人数の確認、スタッフは店と進行について打ち合わせ。

④ 招待状の発送 （2か月前）

スピーチや余興を依頼する人には一筆書いて打診。1か月前までには返事をもらう。

※二次会、三次会は比較的自由で友人中心なので、ある程度自由に行ってもよいでしょう。

会費

二次会はほとんど会費制で行われます。披露宴にも出席した人もいるので、負担を軽くし、6,000円〜8,000円に。高くても10,000円以内にしましょう。

お預かりいたします。

会場

二次会はふつう披露宴の後に行われるので、披露宴終了後2時間以内に設定し、移動しやすいように、披露宴会場から近い所にします。

 レストラン　 カラオケ　 パブレストラン　 居酒屋

二次会を盛り上げる演出

鏡開き　　ビンゴ　　ゲーム

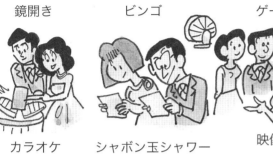

カラオケ　シャボン玉シャワー　映像

など

二次会の衣装

結婚のパーティなので2人ともドレスアップしましょう。

新婦はパーティドレスなど　　新郎はスーツが一般的

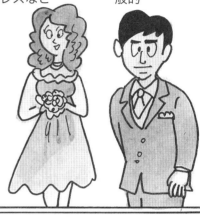

会計

予算がオーバーしたときの不足分は、新郎新婦が負担しましょう。

記念品

出席者への感謝の気持ちを込めて記念品を用意したいものです。予算が少ないので、センスのある実用的なものを。予算は500〜1000円が平均です。

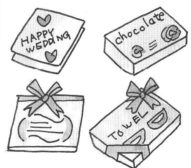

スタッフへのお礼

現金で渡すよりも、次の方がよいでしょう。

・会費を免除するか、半額に。
・三次会でねぎらう。
・後日食事に招く。
・新婚旅行のお土産をワンランクアップする。

三次会

二次会の時間がまだ足りないときなどのために、近くに三次会の会場を探しておくとよいでしょう。

新しい結婚の形

マタニティ・ウエディング（できちゃった婚・おめでた婚）

♥近年結婚を決意するきっかけが「妊娠」というケースは珍しくなく、全体の4割ともいわれています。妊娠がわかったら、お互いの結婚の意思を確認しあいます。次に2人の将来設計と生活についてきちんと話し合います。特に男性は、精神的・肉体的にナーバスになっている女性の支えになるようにしましょう。

♥披露宴を行うなら、すぐに準備にとりかかります。披露宴はつわりが治まり、体調が安定する5か月目くらいの時期がよいようです。

♥まずお腹の赤ちゃんの安全が優先されます。新婦の体に負担にならないよう、長時間にならないような内容にします。

♥衣装もゆとりのあるサイズにします。

♥2人の結婚の意思が固まったらすぐにそれぞれの両親へあいさつに行きます。突然息子や娘から妊娠報告を受けて、反射的に難色を示される場合もあるでしょう。話を切り出すとき、先に妊娠を告げるよりも、ふたりが真剣に交際を続けてきたことを述べ、最後に妊娠を伝えるとよいでしょう。

♥打ち合わせの段階で会場スタッフ、介添え人に妊娠を伝え、配慮してもらうようにお願いします。

♥万一の場合に備えて会場近くの病院を確認しておくとよいでしょう。

♥おめでたを披露宴で発表すると気持ちが楽になりますが、発表するかどうかは双方の親の意見を聞いてから決めた方がよいでしょう。

♥日本でも離婚率の高まりにより、子連れ再婚が増えてきています。以前は入籍だけで済ませるケースが多かったのですが、最近は挙式、披露宴を行うカップルが増えてきています。

♥子連れ再婚を成功に導くコツは、男女とも冷静さを保つことです。
子どもは大人以上に無意識にストレスを感じています。常に子どもと向き合い、話し合いましょう。夫婦間でも価値観の相違など、十分に話し合いましょう。

♥挙式、披露宴で子どもも何らかの形で参加するような内容にすると、家族としての絆が深まり、新しい生活へ気持ちを切り替える「節目」にもなります。

♥学齢期の子どもがいる場合は姓の変更にも配慮しましょう。急がず、時期を見計らいます。

♥相手の子どもと養子縁組をして、晴れて親子関係になりますが、相続など、メリット、デメリットの問題が発生することもあるので、家族でよく話し合いましょう。

ステップウエディング（子連れ再婚）

ファイナルウエディング（高齢者婚）

♥高齢化、長寿に伴い、離婚、死別などにより、独身生活を送る年配の方が増えています。残りの人生を楽しく、充実したものにしたいと、高齢結婚という選択をする人も少なくありません。

♥高齢者でも、恋の力で気力を回復し、健康で長生きできると医学的にもいわれています。お互いに結婚の意思があるのなら、周囲に遠慮することはありません。

♥高齢婚では、生活費、介護、お墓、遺産など、問題が少なくありません。後でトラブルが起こらないためにも、家族でよく話し合うことが大切です。

♥再婚だから、高齢だから、家族や世間の手前…、などと挙式、披露宴をあきらめることはありません。堂々と執り行いましょう。

国際結婚

♥まず大切なのは双方の親のコミュニケーションです。あわてず、少しずつ理解してもらえるように努力することが大切になります。

♥最近では日本でも国際結婚のカップルが増えてきています。

♥子どもが産まれた場合、そのままその国の国籍を取得できる国もあれば、親の国籍をそのまま受け継ぐ国もあります。

♥相手が日本で暮らす場合、相手に婚姻要件具備証明書や出生証明書が必要になる場合があります。また、本人が外国に行く場合、本人の独身証明書、慣習証明書などが必要となる国があります。

夫婦別姓、事実婚

法律上の結婚という形をとらない夫婦別姓、事実婚が増えてきているといっても、まだまだ少数派です。

左記のようなデメリットがありますが、その上で選択するのであれば、しっかりとした説明をし、周囲の理解を得ることが大切です。

夫婦別姓、事実婚は…
・法的には夫婦として認められない。
・生まれた子どもは非嫡出子（ひちゃくしゅつし）になる。
・配偶者としての遺産相続の権利がない。
・扶養家族控除を受けられない。
・住宅ローンなどを組む場合、収入の夫婦合算も認められないケースがほとんど。

ただし…
・遺言書を残しておけば、相手に遺産を残すことができる。
・遺族年金は同居の期間が長く、夫婦同然であったことが認められれば受け取ることも可能。

ハネムーン（新婚旅行）

ハネムーンは結婚の楽しみの一つです。統計では式を挙げたカップルのほとんどがハネムーンに出かけています。

中でも海外に行くカップルは9割近くを占めます。

人気の海外ハネムーン先

① オセアニア（ニュージーランド、オーストラリア）
② ハワイ
③ ヨーロッパ
④ アメリカ西海岸
⑤ アメリカ東海岸
⑥ 東南アジア

人気の順位は旅行会社や年によっても変動します。ちなみに平均日数は8・5日となっています。

国内旅行は慌ただしさから逃れ、のんびりできます。

人気の国内ハネムーン先

① 北海道
② 九州
③ 沖縄

その他、カップルの意向によってさまざまです。

平均日数は6日となっています。

旅行の前後には余裕のある日数をとり、ハードスケジュールは避けます。

また海外の場合は旅行会社のハネムーン向けツアーを選ぶのが無難です。

急いで！

旅行の予算を立てるとき、おみやげ代もしっかり計算に入れておきましょう。考えると頭が痛くなりそうな人数になり、かなりの金額になります。現地で買い物に迷わないようにリストを作っておくとよいでしょう。

目的地に到着したら、両親に電話をしたりメールを送って元気でいる旨を伝えましょう。

仲人（なこうど）や祝辞をいただいた方など、特にお世話になった方や親しい人にも、旅先から絵ハガキなどを送るようにしたいものです。

お母さん、今ハワイに着きました。

相手家族へのあいさつ

ハネムーンから帰ったら、さっそく帰宅の報告を双方の家族にしましょう。
昔は挙式後3日目か5日目に「里帰り」（新婦は、新郎の実家でつくった家紋入りの小袖を着て帰る）という習慣がありましたが、現在はハネムーンから帰って夫婦でお土産を持って訪ねる程度になっています。
一般的には夫の家から訪ねますが、これもケースバイケースです。

職場への報告

上司には初出勤のときにお土産を持って報告とお礼を述べます。休暇中にサポートをしてくれた同僚や部下にも報告をします。お土産があるとよいでしょう。

媒酌人へのあいさつ

結婚休暇が終わる前に、自宅に旅行のお土産を持ってお礼に伺います。正式なお礼ですから、あらたまった服装で訪問します。謝礼などをまだ渡してない場合は、このときに渡します。

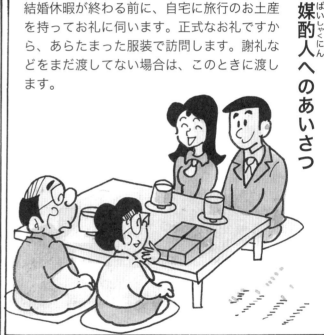

近所へのあいさつ

両親と別居している場合は夫婦2人、または妻1人であいさつに回ります。

夫の両親と同居する場合は、姑が付き添って近隣にあいさつ回りをするのが一般的です。

♥内容は、①時候のあいさつ、②媒酌人の名前、③挙式の年月日、④式場名、⑤新住所の順にまとめます。

♥ハガキ用紙に印刷したものを洋封筒に入れて出します。同僚や友人ならハガキのままでOKです。

♥お世話になっている人には何か一言書き加えましょう。

♥出すのは早いほどよく、遅くとも1か月以内には出したいものです。

♥差出人の名前は夫婦の連名にしますが、妻の名には旧姓を添えることを忘れないようにしましょう。

♥結婚通知状は結婚の報告と、これからも変わらぬお付き合いを願ってしたためるものです。

♥結婚式に出席した人はもちろん、勤務先の上司、同僚、友人、知人など、できるだけ広い範囲に出すようにします。

お祝いをいただいたのに披露宴に招待できなかった人には、挙式後1か月以内にお返しをします。昔は「祝儀のお祝いは倍返し」といわれていましたが、現在は半額程度の品物を贈るのが一般的です。

先方の都合で披露宴を欠席した人には引き出物をお返しの品としてよいことになっています。

お返しの品物は実用的なものが喜ばれます。

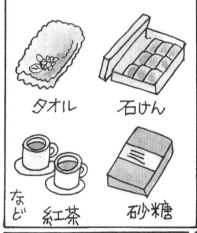

タオル　石けん

紅茶　砂糖　など

特にお世話になった人々には訪問して直接お礼の言葉を述べるのが理想的です。

デパートなどから発送する場合は、必ずお礼の言葉を記したカードを添えるか、別にお礼状を発送します。

表書きは「内祝」または「寿」とし、結び切りの水引きの下に姓か、2人の名前を書きます。

結婚費用一覧表

結婚費用とは挙式、披露宴のための費用ばかりではありません。実にさまざまな費用がかかります。

一般にこれだけは必要とされる項目と内訳をあげました。金額は平均的なカップルを想定し、様々なケースから編集部がまとめたおおよその金額です。必ずしもこの限りではありません。

婚約記念日の金額の目安

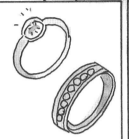

婚約指輪…50〜60万円
婚約記念品…10万円

仲人へのお礼

見合いから挙式、披露宴まで
　　　…10〜20万円
見合いのみ…25,000〜
　　　　　　3万円
挙式、披露宴のみ…10〜
　　　　　　　　15万円

結納での服装にかかる費用

ブラックスーツ
レンタルの場合…5〜10万円
振袖一式
レンタルのとき…5〜10万円
着付け…5,000〜1万円

仲人への手土産代

本人のみのとき
　…2,000円〜3,000円
親が同伴する場合
　…5,000〜6,000円

結納にかかる費用

室料…1人1〜3万円
食事代…1人1〜2万円
記念写真代1枚…8000〜
　　　　　　　1万円
ホテルの結納パック…
　　　　6人で15万円〜

両家の交流にかかる費用

両家の親を紹介する食事会
　…1人3,000〜8,000円
相手宅訪問時の手土産
　…3,000円程度

結納後の仲人への謝礼

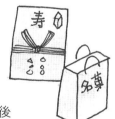

結納までの仲人へのお礼
　　　　…5〜10万円
仲人への車代…2万円くらい
仲人への手土産…5,000円前後

結納品の金額の目安

関東…7品目
　　　1〜2万円
関西…9品目
　　　3〜10万円

婚約式にかかる費用

教会…無料（または献金として3〜5万円）
ホテル、式場でのオリジナル婚約式…3〜10万円
レストランでの婚約パーティ
　…1人5000〜1万円

結納金の金額の目安

結納金…50〜100万円
結納金返し…結納金の約半額

　※予算や意向によって、項目や費用を省くこともちろんあります。

ブーケ、ブトニア

新婦用
　　…8,000〜数万円まで
新郎用…1,000円くらい

会場装花

メインテーブル、
各テーブル、
ウェディングケーキの
装花など
　　…5〜10万円

ウェディングケーキ

セレモニーに
使用するケーキ
　　…5,000〜3万円くらい
持ちかえり用
　　…1個500円くらい

結婚指輪金額の目安

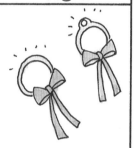

結婚指輪…4〜5万円
オリジナルの結婚指輪
　　…10〜50万円

新婦和装一式費用の目安

白無垢一式レンタルのとき
　　　　…15〜20万円
色打掛一式レンタルのとき
　　　　…10〜50万円

新婦洋装一式費用の目安

ウェディングドレス
一式レンタル
　　…20万円くらい
ブーケ…2〜10万円

挙式、披露宴の媒酌人
(仲人)へのお礼

仲人へのお礼
　　…10〜20万円
仲人依頼時の手土産
　　…3,000円くらい
※前ページのお礼とは別途。

会場別費用の目安

ホテル
　　…300〜350万円

一般式場
　　…300万円前後

公共式場
　　…250万円前後

レストラン、料亭
　　…250万円前後

招待状にかかる費用

招待状
　（式場に印刷を頼む場合）
　　…1組300〜800円
　（返信用ハガキ、切手代込み）

各係へのお礼

世話役へのお礼
　　…1〜2万円
受付などへのお礼
　　…5,000〜1万円

引き出物の
　　　金額の目安

引き出物
　（記念品、食べ物、紙袋）
　　…5,000〜6,000円
持ちこみ料
　　…300〜500円

かつら代の費用

レディメイド
　　　…2万円くらい
オーダーメイド
　　　…5万円くらい
かつら合わせ…無料

神前式挙式料の目安

ホテル、式場のとき
（舞や雅楽演奏なし）
　　　…3〜5万円
有名神社のとき
（舞や雅楽演奏あり）
　　　…10万円くらい

キリスト教式　挙式料の目安

教会（献金）
　　　…10〜20万円
ホテル、式場内施設
　　　…2〜10万円

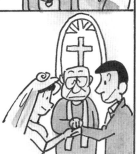

仏前式挙式料の目安

寺院…5万円くらい
ホテル、式場内施設
　　　…2〜10万円

人前式にかかる費用

パーティ形式のとき
　　　…披露宴費用のみ
ホテル、式場内室料
　　　…2万円くらい

記念撮影費用の目安

記念撮影費用
（六つ切り、カラー）
　　　…15,000〜2万円
（2枚組台紙付き）
焼き増し費用
　　　…1枚5,000円くらい

新郎和装一式費用の目安

紋服一式レンタルのとき
　　　…4〜5万円
購入したとき
　　　…50万円くらい

新郎洋装一式費用の目安

洋装一式レンタルのとき
　　　…4〜5万円
購入したとき
　　　…10〜30万円

お色直し用衣装の費用

振袖一式レンタルのとき
　　　…15万円

ドレス一式レンタルのとき
　　　…15万円

色紋服一式レンタルのとき
　　　…5万円くらい

テールコート、
タキシードなど
洋式レンタルのとき
　　　…5万円くらい

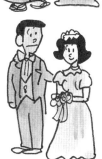

お色直しにかかる費用

新婦の着付け料
　　　…和装4万円くらい
　　　　洋装3万円くらい

新婦のお色直し料

和装→和装…2万円くらい
和装→洋装…1万円くらい
洋装→洋装…1万円くらい
洋装→和装
　　　…2〜3万円くらい

司会にかかる費用

友人のとき…1～3万円
式場手配のとき
　　　…5～20万円
タレントの場合
　　　…20～1000万円

演出にかかる費用

シャンパンタワー…6万円
鏡開き…5万円
フラッシュシャワー
　　　…2万円

プロに撮影を
　　頼むときの費用

カシャ

ビデオ撮影（挙式、披露宴）
　　　…15万円
スナップアルバム
（60カットくらい）…7万円

贈呈用花束

両家の両親に
2つ用意したとき
　　　…1万円

二次会にかかる費用

1人
6000円くらい
出演者への記念品
…500～1,000円

控え室使用料の目安

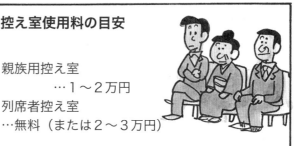

親族用控え室
　　　…1～2万円
列席者控え室
…無料（または2～3万円）

ご祝儀の目安

美容師、介添え係、
運転手、カメラマンへ
のご祝儀
　　　…5,000円くらい

ディナー形式料理の費用

洋食…18,000円くらい
和食…18,000円くらい
中華…18,000円くらい
ミックス型
　　　…16,000円くらい

ビュッフェ形式
　　料理の費用

ミックス型
　　…16,000円くらい

席次表などに
　　かかる費用

席次表…1枚1,000円
芳名帳…1冊3,000円
メニュー…1枚300円

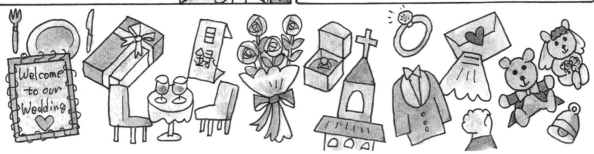

冠婚葬祭

「葬」は葬儀や法要など、死にまつわる儀式を指し、亡くなった人を見送る大切な儀式です。
宗教や宗派宗派によって、その作法やしきたりは大きく変わってきます。

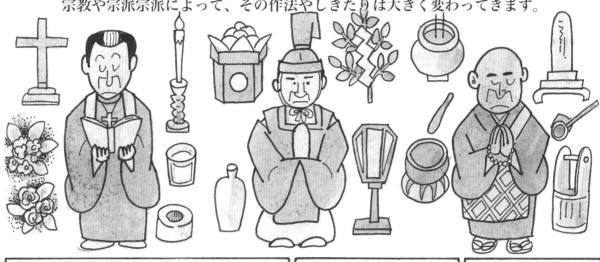

そして告別式は、死を社会的に告知し、故人と生前お付き合いがあったり、お世話になった人や親類縁者が集まり、死者に別れを告げる儀式です。儀式には、古いしきたりが今も根強く残っています。

葬儀とは、遺族や故人と縁のあった人たちが死者を弔い、あの世に送り出す儀式です。

この世に生をうけた者は、必ず死を迎えます。その確率は100%です。

この章は葬儀コンサルタントの私たち2人がご案内いたします。

また、墓参りなどにより故人を思い出の中にしっかり位置づけていくことができるのです。

死と直面することにより、あらためて人は死ぬ存在であることを確認し、命の大切さを教えられます。

どんな宗旨、形式の葬儀であっても、遺族が故人を喪った悲しみを大切にし、心から弔っているなら会葬者にきっと感動を与えることでしょう。

 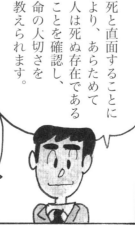

危篤（きとく）の連絡

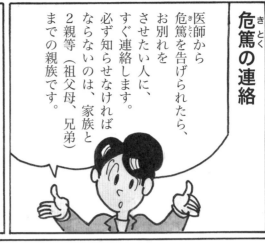

医師から危篤を告げられたら、お別れをさせたい人に、すぐ連絡します。必ず知らせなければならないのは、家族と2親等（祖父母、兄弟）までの親族です。

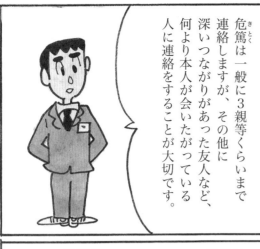

危篤は一般に3親等くらいまで連絡しますが、その他に深いつながりがあった友人など、何より本人が会いたがっている人に連絡をすることが大切です。

危篤（きとく）・臨終（りんじゅう）を知らせる範囲の目安

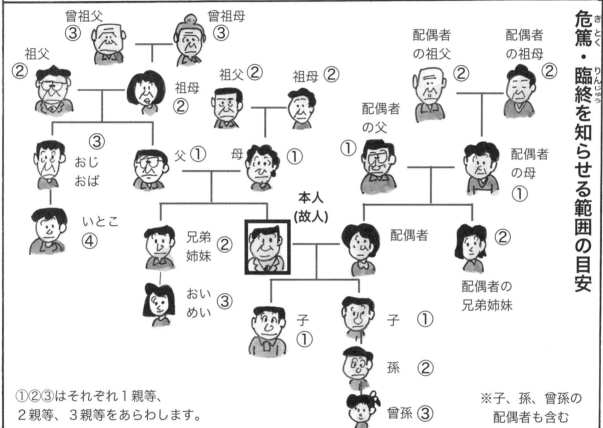

曾祖父 ③　曾祖母 ③

祖父 ②　祖母 ②　祖父 ②　祖母 ②

配偶者の祖父 ②　配偶者の祖母 ②

③ おじ おば　父 ① 母 ①　配偶者の父 ①　配偶者の母 ①

いとこ ④

本人（故人）

兄弟姉妹 ②　配偶者　配偶者の兄弟姉妹 ②

おい めい ③　配偶者の兄弟姉妹

子 ①　子 ①

孫 ②

曾孫 ③

①②③はそれぞれ1親等、2親等、3親等をあらわします。

※子、孫、曾孫の配偶者も含む

連絡のポイント

一刻を争うので電話が一番です。深夜や早朝でも許されます。そのときは「こんな時間に申し訳ありません」のひと言を添えます。

ひとりがつとめるのか、複数で誰がどこに連絡するのか、連絡役をはっきり決めます。

以下のことを伝えましょう。
・自己紹介
・誰が危篤か
・どこにいるか（自宅、病院）
・場所の道順と電話番号

後のトラブルを避けるため、日ごろ疎遠であっても親や兄弟には連絡をした方がよいでしょう。

それでも連絡がつかない場合は最後の手段として電報を利用します。

電話での連絡がとれない場合はFAXやEメールを利用します。

臨終の連絡

死亡が確定したら、臨終に立ち会えなかった家族、近親者、故人と親しかった友人、知人、勤務先などに連絡をします。連絡方法は危篤の場合と同様です。

あらゆる関係者にすぐに連絡をとるのは難しいので、すぐ知らせるグループと、通夜、葬儀の日程が決まってから知らせるグループに分けるとよいでしょう。

故人が社会的な地位があり知名人である場合や、交際範囲が広かった場合、新聞に死亡広告を出すことがあります。死亡広告は新聞社に直接依頼せず、広告代理店や葬儀社を通して依頼します。

親しい家や、町内会の役員さんにも必ず通知しておきましょう。

そして、菩提寺の僧侶、神官、牧師、神父など、お世話になる宗教関係者にも早めに連絡します。

キリスト教徒が危篤の場合

カトリックの場合

神父による、今まで犯した罪を告白する「赦しの秘跡」や聖体（キリストの体をあらわすパンと、血をあらわすぶどう酒）の拝領、塗油などが行われます。

プロテスタントの場合

牧師を呼び、枕元で「聖餐式」を行います。これは死に臨んだ信者が安らかに天国に召されるようにという儀式です。

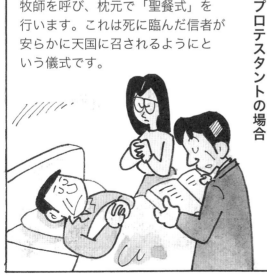

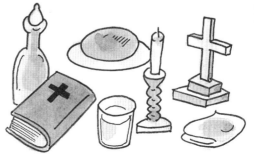

聖書、十字架、ロウソクなどを用意します。

葬儀の事前準備

葬儀を行うに際して、喪主を中心にして基本的なことを決めておく必要があります。

日時

友引（ともびき）は火葬場が休みです。遠方から来る方のことも考慮します。

場所

仏式、神式、キリスト教式を考慮します。

10 october
1234567
8 9 10 11 12 13 14
15 16 17 18 19 20 21

方式

宗教、宗派は故人の信仰を尊重します。喪主や遺族の考えで決めてはいけません。

葬儀の規模、あり方

どの程度の規模で、予算はどれくらいにするかを考えましょう。

見積書A
見積書B

葬儀社の決定

後に後悔が残らないよう、しっかり葬儀社を選びましょう。

葬儀社選びのポイント

① 対応がていねいで質問にも親切に答えてくれる。

② 葬儀費用について詳しく説明してくれて詳細な見積もりを出してくれる。

③ 色々な選択肢を示してくれる。

④ 押しつけがましい態度でない。

⑤ 店舗があって、長年営業している。

⑥ 金額明確で、わかりやすいパンフレットを用意している。

など

葬儀社に依頼できること

病院からの遺体の搬送、安置の手伝い（ドライアイス、枕飾り、旅支度）納棺儀式（棺手配）、火葬場の手配、役所の届け出、料理の手配、式場の設営（祭壇、門前飾り）、供物、供花、花輪の手配、会葬礼状の手配、通夜、葬儀の司会進行、骨壺の用意、看板、順路表示の用意、車両の手配、式場かたづけ　など

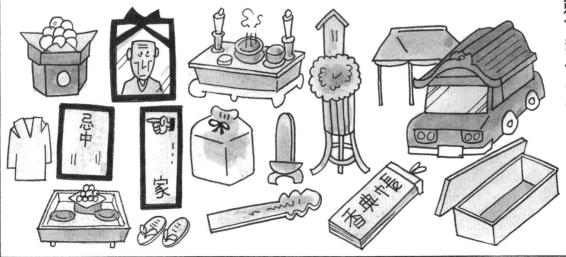

寺院・神社・教会の決定

寺院、神社などの都合を考えて早めに依頼しましょう。

よろしくお願いします。

仏式の場合

菩提寺が近くにある場合

そちらの住職に頼みます。直接出向いた方がよいでしょう。

菩提寺とは自家が檀家となっている寺のことです。

菩提寺が遠くにある場合

近くにある同一宗派の寺に頼みましょう。

菩提寺が分からない場合

実家に宗派を尋ねます。それでも分からないときは、葬祭業者に適当な寺院を紹介してもらう方法があります。

神式の場合

故人が氏子であった氏神様に頼むのが原則ですが、氏子でない場合もたいてい引き受けてもらえます。

キリスト教式の場合

どの宗派でも原則として信者にしか葬儀を行いませんが、プロテスタントでは引き受けてもらえる場合があります。

仏名（仏式のみ）

「仏名」は仏の弟子になったことを意味します。仏名は宗派によって呼び方が違い、天台宗、曹洞宗などでは「戒名」、浄土宗では「法名」、日蓮宗では「法号」とよびます。

仏名は死後すぐに菩提寺の僧侶に依頼し、できれば葬儀までの間につけてもらうようにします。

仏名の構成と意味

「院号」は信仰の深さや菩提寺の貢献度によってつけられます。

「道号」は雅号や別名にあたります。

「法号」は仏弟子になったことを表します。

「位号」は男女の性別及び長幼を示すとともに信心の深さを尊び、位をつけたものです。

○○院 △△□□ 居士大姉

俗に「死に水」といわれ、臨終を告げられたら、家族の手で行われます。お釈迦様が死に際（入滅）に水を欲したという故事にのっとっています。死者の命が蘇ることを願いながら、同時にあの世で渇きに苦しまないように、という儀式です。

これは臨終に立ち会った全員で行い、血縁の濃い順番から故人の唇を湿らせます。

故人の唇を軽くなぞります。

または新しい筆の穂先を茶碗に浸します。

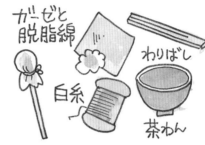

末期の水の準備

ガーゼと脱脂綿　わりばし　白糸　茶わん

割りばしの先に脱脂綿などを巻いて糸でしばったものに、茶碗の水を含ませます。

清拭（せいしき）

「末期の水」が終わったら、遺体を拭き清めます。これを「清拭」といいます。仏式では「逆さ水」といって、たらいに水を入れてからお湯を足してぬるま湯をつくり、全身を洗い清めました。これを「湯灌」といいます。

今ではガーゼや脱脂綿にアルコールを含ませて拭く方法が一般的です。病院で亡くなった場合は病院側が、自宅で亡くなった場合は立ち会った医者か葬祭業者が行うのが一般的です。

死に化粧

体を清めたら、弔問客の目に、故人の最後の姿が穏やかで美しく映るように死に化粧を施します。

男性の場合
髪を整えてひげをそり、顔色が悪いようなら男性でもファンデーションを塗るなどします。

女性の場合
生前のおもかげも考え、故人の使っていたメイク道具を使って薄化粧するとよいでしょう。

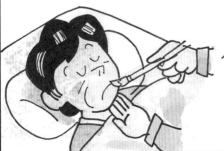
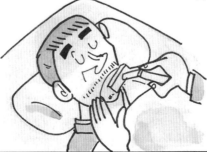

死に装束（しょうぞく）

納棺に先だって、故人に死に装束を着せます。これは西方浄土へ旅立つ僧侶や巡礼者の姿をなぞらえたものです。

白い経帷子（きょうかたびら）を着せ、手足に手甲脚絆（こうきゃはん）をつけ、白足袋（しろたび）とわらじをはかせます。三途（さんず）の川の渡し賃となる六文銭を入れた頭蛇袋（ずだぶくろ）を首から下げ、手に数珠を持たせます。

現在では着がえをせず、その上から紙製の経帷子（きょうかたびら）をかけることが一般的です。

死に装束（しょうぞく）一式

小山笠　守り刀　手甲　脚絆（きゃはん）
三角布　羽織　たび
杖　頭陀袋（ずだぶくろ）六文銭　男性用ふんどし　女性用お腰
経帷子　草履　数珠

なお、故人が生前好んで着ていたものや、紋服（もんぷく）、白無垢（しろむく）などを着せてもかまいません。その場合も着物は左前に着せるのを忘れずに。

遺体の安置

北枕に安置し、両手は胸元で合掌させます。手に数珠をかけることもあります。

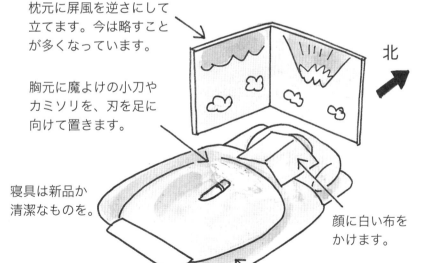

枕元に屏風を逆さにして立てます。今は略すことが多くなっています。

胸元に魔よけの小刀やカミソリを、刃を足に向けて置きます。

寝具は新品か清潔なものを。

顔に白い布をかけます。

遺体を温めないよう、掛けぶとんは薄いものを1枚、上下を逆にしてかけます。

遺体の腐敗を防ぐために、冬場は暖房を切り、夏場は冷房を入れます。

なぜ北枕にするかというと、お釈迦様（しゃか）が入滅（にゅうめつ）、すなわち亡くなったとき、北に頭を向けた姿であったとする故事に由来しています。北向きがむずかしければ西向きでもよいとされています。

※浄土真宗では、死に装束は必要ないともされています。

死者を安置したら枕元に小さな祭壇を設け、さまざまな供物を捧げます。これを「枕飾り」といいます。

枕飾りは仏式と神式、また宗派や地域によっても差があります。

仏式の枕飾り

枕飾りをしたら僧侶を迎え、お経をあげてもらいます。このお経を「枕経」とよび、それを読むことを「枕勤め」といいます。なお、宗派や地域の風習で、枕経をしない場合もあります。

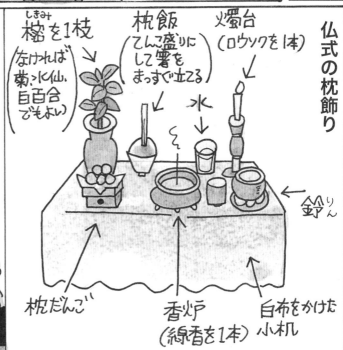

樒を1枝（なければ菊、水仙、白百合でもよい）

枕飯（てんこ盛りにして箸をまっすぐ立てる）

水

燭台（ロウソクを1本）

鈴（りん）

枕だんご

香炉（線香を1本）

白布をかけた小机

キリスト教式の枕飾り

仏式、神式と違って決まったしきたりはなく、形式は自由になっています。

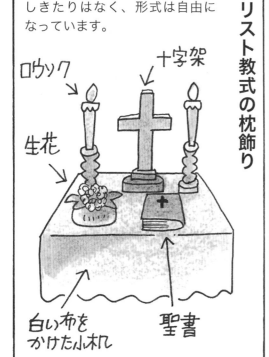

ロウソク

十字架

生花

白い布をかけた小机

聖書

神式の枕飾り

神式の場合も仏式同様に、死に水、遺体の清め、死に化粧を行います。
枕飾りをしたら親族や近親者を囲んで安らかな眠りを祈る「枕直しの儀」を行います。

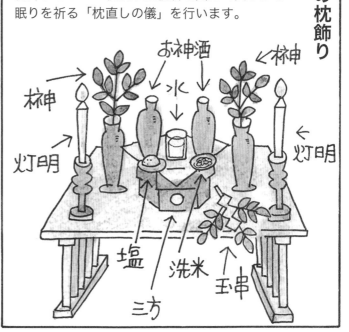

榊

お神酒

水

榊

灯明

灯明

塩

洗米

三方

玉串

弔問（ちょうもん）のマナー

危篤（きとく）の知らせを受けるのは親族や、親しい人に限られているので、普段着でもかまわないので、一足でも早く駆けつけましょう。

死去の知らせを受けたら、近親者、友人、知人、近隣など、故人との付き合いの程度や立場を踏まえて弔問（ちょうもん）します。

通夜前（つや）の弔問（ちょうもん）のマナー

香典（こうでん）は不要です。通夜か葬式で持参します。

危篤（きとく）連絡を受けたら、遠方の場合は喪服を持参します。ただし目立たないように包んでいきます。

必要があれば手伝えるようにエプロンなどを持参します。

服装は特に派手でない限り、そのまま駆けつけます。女性はアクセサリーをはずし、化粧は控えめにします。

簡潔にお悔やみを述べ、長居をしないようにします。

故人の最後の様子や病気について聞くのはつつしみます。

故人と対面する場合の作法

遺族に対面をすすめられたら謹んで受けましょう。取り乱してしまいそうなときは、素直に気持ちを伝えて辞退してもかまいません。自分から対面を希望するのはひかえましょう。

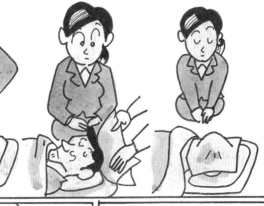

① 少し離れて故人に軽く一礼します。

② 故人の顔を拝見します。

③ 深く一礼します。

④ 合掌して冥福を祈り、遺族にも一礼して退席します。

やむを得ない事情で弔問（ちょうもん）に行けないときは、弔慰電報（ちょうい）を打ちましょう。その際、後日改めて弔問（ちょうもん）の手紙を書きましょう。

慶事と弔事（ちょうじ）が重なったら、普通は弔事（ちょうじ）を優先します。

仏式葬儀の通夜

かつて、通夜は文字通り、夜通し行うものでしたが、現在は午後6時か7時に開始し、1～2時間で終わらせるのが一般的で、「半通夜」といっています。

遺族は弔問客を自ら立って出迎えたり、見送ったりしないことになっています。これは縁起の悪いこととされているためです。親しい客に気づいても、その場で会釈する程度にとどめておきます。

① 準備

忌中札や道案内の表示札の手配、受付の設置などは葬祭業者が行ってくれることがほとんどです。

「供物（線香、ろうそく、果物、菓子など）」は祭壇の上か両側に並べます。「供花（祭壇に飾る生花）」は棺から左右に、故人と関係が深い順に並べます。「花環」は玄関に近い所から関係が深い順に並べます。これも実際は葬儀会社が行ってくれます。

自宅で行うときの注意

額や花びんなどの飾り物は別室に収納し、鳥カゴや金魚鉢などは近所に預かってもらうなどします。

トイレのそうじや部屋の片づけをします。

神棚封じ

神棚は扉を閉め、白い紙を貼ってご神体を隠します。

③ 受付

弔問客の受付は開式の30分くらい前に始めるのが一般的です。それ以前に到着した人は、式場か控え室で待ってもらいます。

② 僧侶の出迎え

僧侶が到着したら控え室に案内し、接待します。喪主、世話役代表、葬儀社の担当者で通夜の進行の打ち合わせをします。このとき白木の位牌に戒名(仏名)を入れていただきます。

※供花は「くげ」「くうげ」ともいいます。

④ 通夜の席次

遺族や近親者は遅くとも開式15分前には着席します。通夜の席次は本来喪主が棺の近くに座る以外の決まりはありません。一般的な席次は左の通りです。

祭壇		
	● 僧侶	
葬儀委員長 ●		● 喪主
世話役代表 ●		● 遺族
親戚 ●		● 近親者
友人 ●		● 親戚
職場関係者 ●		

⑤ 僧侶読経

参列者一同が着席したところで僧侶が入場し、読経をはじめます。通常30〜40分で終わります。

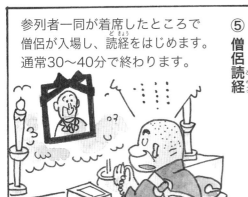

⑥ 焼香

僧侶の指示で喪主から席次に従って順番に焼香します。

⑦ 喪主あいさつ

僧侶が退場したら、ころあいを見計らってあいさつをします。

⑧ 通夜ぶるまい

通夜ぶるまいは故人に対する供養と弔問客への感謝の気持ちで開くものです。

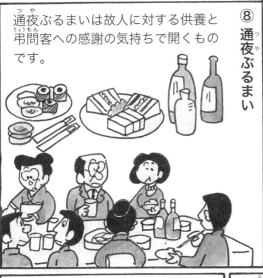

⑨ 通夜ぶるまいの切り上げ

1時間を目安にして切り上げ、片づけます。

⑩ 僧侶へのお礼

お布施、車代、御膳料を渡します。

⑪ 世話役に食事

始まる前に軽食を、終わったら食事をふるまいます。

⑫ 香典の保管

世話役は計算して喪主に渡します。

⑬ 夜とぎをする

一晩誰かが付き添い、線香を絶やさないようにします。

今は葬儀よりも通夜の会葬者の方が圧倒的に多くなっています。そこで、通夜は実質的な告別式と言えるでしょう。

葬儀と告別式は、本来まったく別の意味を持っています。

葬儀は遺族や近親者が故人の成仏を祈るものであり、告別式は、知人、友人、関係者が故人に最後の別れを告げる儀式です。

でも最近は諸般の事情により、同じ日に、同時に続けて行われることが多くなっています。

一般に葬儀、告別式ともそれぞれ1時間を予定しています。

① 遺族入場、着席

喪主、遺族、親族は開始時間の10〜20分前には式場に入り、着席します。全員祭壇の方を向きます。

祭壇				
●	●	●	●	●
世話役代表	親族	僧侶	喪主	遺族
●	●		●	●
友人、知人			近親者	
●	●		●	●
勤務先関係者			近親者	

② 僧侶入場

和室では一同軽く一礼しますが、洋室では起立します。

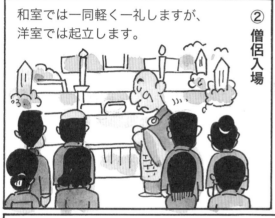

③ 開式の辞

一般に葬儀社の責任者が司会を務めます。

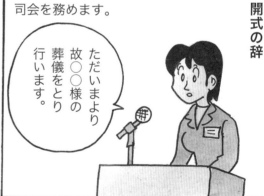

ただいまより故○○様の葬儀をとり行います。

④ 読経

読経は約30〜40分です。読経中に僧侶から故人に「引導」が渡されます。引導とは死の苦しみから逃れ、悟りの世界に入れるように与えられる言葉のことです。

⑤ 弔辞、弔電奉読

弔辞を依頼されている人は祭壇の前に進んで弔辞を述べます。弔電は2〜5通を選んで全文を読み、残りは名前だけ紹介します。

⑥ 焼香

僧侶が焼香をし、再び読経が始まります。喪主から席次順に焼香をします。

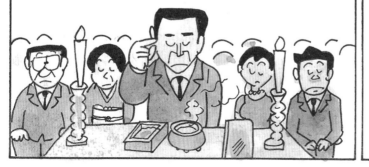

⑦ 僧侶退場

葬儀と告別式を分けて行うときは、焼香が終わったら僧侶は退場します。

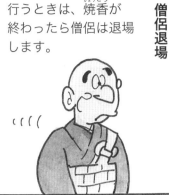

⑧ 遺族代表あいさつ

喪主がお礼を述べます。

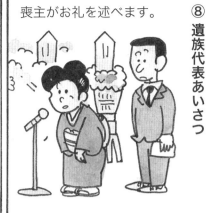

⑨ 閉式の辞

司会者がしめくくります。

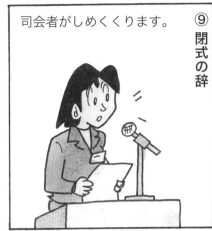

⑩ 告別式の席次

告別式では向き合う形になります。

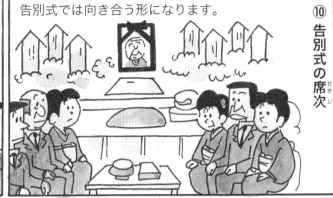

再び僧侶が入場します。

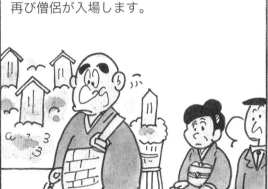

⑪ 開式の辞

司会者が告別式の開式を告げます。

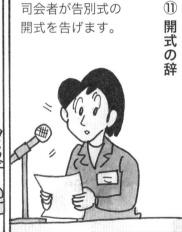

⑫ 読経

僧侶の読経がはじまります。

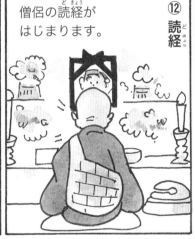

⑬ 会葬者焼香

一般参列者が先着順に焼香します。遺族側は告別式では焼香しません。

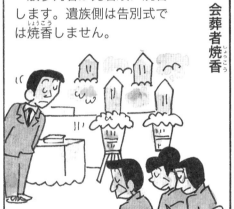

⑭ 僧侶退場

一般参列者の焼香が終わったら、僧侶は読経をやめ、退場します。

⑮ 遺族代表あいさつ

出棺時にあいさつする場合は、省略することが多くなります。

⑯ 閉式の辞

司会者は閉式の辞を述べ、告別式は終了します。

仏式葬儀の出棺（しゅっかん）

告別式が終わると
葬儀社の係員によって
祭壇から棺が下され、
ふたが開けられます。
遺族（いぞく）や親族（しんぞく）は
出棺までの間に
故人と最後の
お別れをします。

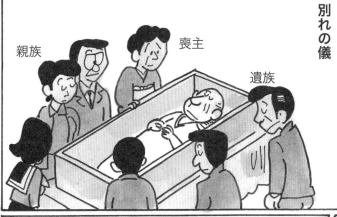

① 別れの儀

故人の頭の方から血縁の濃い順に棺を囲みます。

親族　　　喪主

遺族

② 別れ花

葬儀社の人が祭壇に供えられた生花
をお盆にのせて差し出してくれるので、
ひとり1輪ずつ棺に入れ、遺体
の周囲を花で飾ります。

③ 釘打ちの儀

縁の深い順にひとりずつ、こぶし大の小石で
軽く2回叩きます。くぎ打ちに使う小石は
三途（さんず）の河原の石を意味し、無事に川を渡り、
浄土（じょうど）へたどりつけるように祈りをこめた作法と
いわれています。本当の釘打ちは葬儀社の
人が行います。

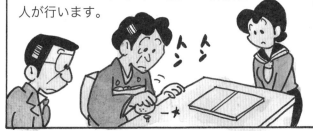

④ 棺を運ぶ

棺（ひつぎ）は男性の遺族、親族、友人5〜6人で
運びます。このとき、遺体は足の方を前
にして運ぶのが一般的です。

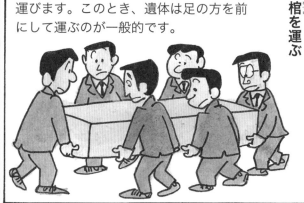

**棺（ひつぎ）のあとに位牌（いはい）を持った喪主、遺影を持った
親族が続きます。**

⑤ 喪主あいさつ

出棺（しゅっかん）の際には喪主が、見送りするため
残っている会葬者にあいさつを
します。

会葬者は告別式の焼香（しょうこう）が
済んだら、会場の外で
出棺（しゅっかん）するまで待ち、
霊柩車（れいきゅうしゃ）の出発を見送る
のが礼儀です。

棺（ひつぎ）が霊柩車（れいきゅうしゃ）に運び込まれる
ときは合掌し、死者の
冥福を祈りましょう。

火葬場までの道行きは「野辺送り」にあたり、遺体と同時に霊魂を送る儀式です。普通火葬場へは身内か、ごく親しい友人、知人が行きます。

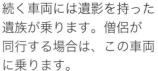

火葬場までの車の席次

先頭の霊柩車には、棺、運転手、葬儀社の人だけが乗ります。

その後はマイクロバスを利用して、合計3台ほどで行くことが多くなっています。

僧侶が運転席の後ろの上位席、反対の窓側に遺影を持った遺族、続いて中央、助手席になります。

続く車両には遺影を持った遺族が乗ります。僧侶が同行する場合は、この車両に乗ります。

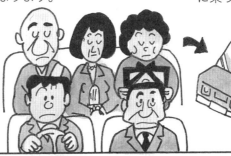

① 納めの儀式

火葬炉の前の祭壇に棺を安置し、僧侶が最後の読経を行い、全員で焼香します。

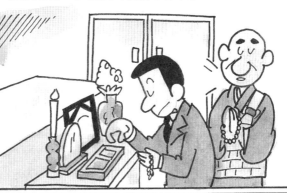

② 控え室で待機

火葬の時間は約40～50分くらいです。遺族はその間、控え室で僧侶や同行してくれた人を茶菓や酒でもてなします。

③ 骨上げ

火葬終了の連絡があったら骨上げ台で骨上げの儀式を行います。ひとつの骨を2人で、はしではさんで拾うのがしきたりです。足の骨から順に骨壺に入れます。

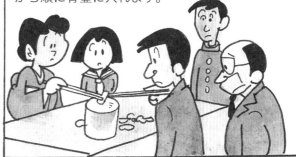

④ 帰宅

再び車に分乗して帰路につきます。地方によっては死者の霊が帰ってこないように、行きとは別の経路で帰る風習がある所もあります。

遺骨迎え

遺族たちが火葬場に行っている間に、留守役は後飾りの祭壇をしつらえます。

四十九日の忌明けまで、位牌や遺骨は仏壇に納められないので、その間ここに安置しておきます。祭壇には忌明けまで毎日灯明をともします。

通夜、葬儀に参列してもらえなかった人には、この祭壇にお参りしてもらいます。仏壇のあるときはその近くに、ないときは部屋の北か西に置くのが習わしです。

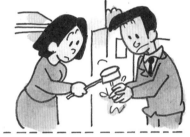

```
        仏式の後飾り
仕牌
              ← 供物
              ← ロウソク
焼香具 →
              ← 鈴（りん）
   線香立て  水  線香
```

清めの儀式

遺骨とともに帰宅した遺族は、まず玄関先で身を清めなければなりません。

① 留守番役の人に手水をかけてもらいます。

② 手をふきます。

③ 胸のあたりに塩をふってもらいます。

④ 背中にひと振りします。

⑤ 全員が終わったら戸外に向かって残った塩をまきます。

また、塩は喪服の生地を傷めやすいので、玄関先に塩を敷き、それを踏んで清めるという方法もあります。

精進落とし

精進落としとは、本来家族が亡くなって生ぐさいものを断っていたのを、通常の食事に戻す意味で行う宴です。

でも、今は葬儀全般にお世話になった人たちの労をねぎらい、感謝の気持ちを込めて酒と料理でもてなすものとなっています。

仕出し弁当や料理屋などを利用するとよいでしょう。

精進落としの席次

```
              ● 僧侶
         ┌──────┐
         │      │
         └──────┘
                      ● 世話役
        ○            代表
世話役  ○            ○
                      ○ 世話役
        ○
遺族    ○            ○ 遺族
喪主    ●            ○
```

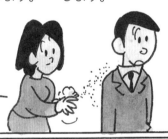
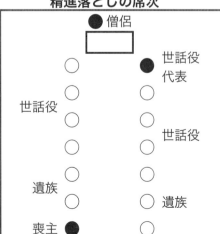

喪服のマナー（男性）

葬儀のとき、遺族、親族、葬儀委員長などが正装します。男性の洋装の場合、モーニングは昼間の礼装なので、通夜にはブラックスーツにします。

通夜のときの遺族、告別式の一般会葬者は略装でかまいません。あまり親しくない人が正装しては、かえって目立ってしまいます。

正式な洋装（モーニングコート）

ネクタイは光沢のない黒無地でタイピンはつけない

ベストはシングルで上着と共地のもの

ワイシャツは白

ズボンは黒とグレーの縞で、サスペンダーを使う

カフスボタンをつけるときは黒い石のものを

靴、靴下はともに黒

正式な和装

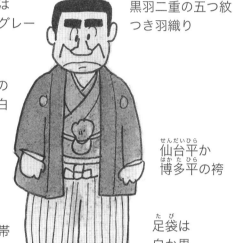

半襟は白かグレー

黒羽二重の五つ紋つき羽織り

羽織りのひもは白またはグレー

仙台平（せんだいひら）か博多平（はかたひら）の袴

帯は角帯

足袋（たび）は白か黒

草履（ぞうり）の鼻緒は白または黒

子どもの場合

黒っぽい服。フリルやリボンなど装飾の少ないものを。

学生なら学生服で、黒の革靴

靴と靴下は黒が望ましい

略装（ブラックスーツ）

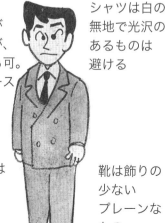

ダブルとシングルがありますが、どちらでも可。スリーピースの場合はベストも黒に

シャツは白の無地で光沢のあるものは避ける

ネクタイは黒無地

靴は飾りの少ないプレーンなもの

靴と靴下は黒

喪家側の服装は正喪服が基本で、葬儀、告別式ともこれを身につけます。ただし、身内だけの通夜であれば、服装に決まりはありません。

最近では喪服も洋装が多くなりましたが、喪主や世話役を務める場合には、和装にすることが多いようです。

正式な洋装

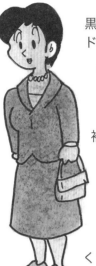

弔問時（ちょうもん）のアクセサリーは涙を表すパールのネックレス（一連）

光沢のある生地、透ける素材は避ける

スカートは膝が隠れる長めのもの

靴は黒で光沢のない革製

黒無地のドレス

襟はつめかげん

袖は長袖

くつ下は黒

正式な和装

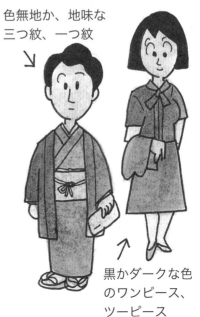

長じゅばん、半襟、たび以外は黒で統一する

黒無地染め抜き五つ紋

黒の丸帯か袋帯

着物の場合アクセサリーは不要とされている

黒の草履（ぞうり）　鼻緒は黒

注意すること

髪飾りはツヤのない黒いリボンなど →

カジュアルなショートヘアーはムースなどで、乱れないようにセットする

ロングヘアはすっきりとまとめる ←

アイメイクはできるだけ避け薄化粧に ←

口紅はナチュラルカラー ←

・結婚指輪以外はつけない
・香水はつけない
・ハンカチは、女性は黒、男性は黒か白
・毛皮や革製品の小物は避ける
・髪型や化粧はシンプルに

略式

色無地か、地味な三つ紋、一つ紋

黒かダークな色のワンピース、ツーピース

香典のマナー

不祝儀袋は宗教によって違います。

キリスト教
御花料

多くは生花を供えるので花料です。

神式
御榊料

玉串を捧げるので榊料です。

仏式
御香料

香をたくので香料です。

共通
御霊前

すべての葬儀で使うことができます。

表書きの書き方

薄墨の字にします。

個人の場合
御霊前
山田一郎

下段の中央に姓名を書きます。

連名の場合
御霊前
山田一郎
鈴木太郎

下段の中央に目上の人を、左に目下の人の順に姓名を書きます。連名は3名まで。

人数が多い場合は
御霊前
○○課一同

表には「○○課一同（例）」などと書き、中に姓名を書いた紙を入れます。

仕事関係の場合
御霊前
○○会社
販売部

会社名、部署名を書きます。

ふくさの包み方

不祝儀袋はむき出しで持っていくより、ふくさに包んで持っていく方がていねいです。

① ② ③ ④

お札の入れ方

お金を中包みに入れるとき、顔が印刷されている方を裏に向けて入れます。

お札は新札を避けます。
新札を使うときは、一度折ってから袋に入れるとよいでしょう。

香典を郵送するときは、和紙や香典袋に入れて送ります。
参列できなかったお詫びと、お悔やみの言葉を添えるのがマナーです。

香典の渡し方

① 受付にあいさつを述べます。

この度はご愁傷様でございます。

② ふくさに包んだ香典を取り出します。ふくさは手早く取り出して、たたみます。

③ 香典が自分の正面に向くように、ふくさの上に置いて持ちます。

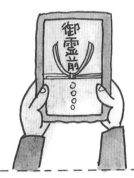

④ 右手で香典を持ち、時計回りで相手の正面に向けます。

⑤ あいさつを述べて香典を渡します。ふくさの上から、香典だけを取ってもらいます。

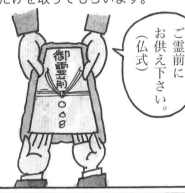

ご霊前にお供え下さい。（仏式）

⑥ その後、記帳します。

供物・供花

仏式の場合

供物は線香、拝香、ロウソク、菓子、果物が一般的です。

供花には、斎場の外に飾る花環と、式場内に飾る生花があります。花環は団体や公的立場にある人、生花は近親者や友人が贈ることが多いようです。

喪家が供物、供花を辞退することもあるので、意向を確認します。

神式の場合

供物は鮮魚、野菜、乾物等を供えます。

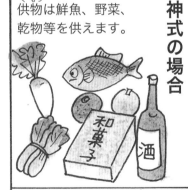

キリスト教式の場合

供物を供える習慣はなく、供花も原則として生花だけです。

※供花は「くげ」「くうげ」ともいいます。

その他のマナー

不祝儀袋の表書きは、このように違います。

● 初七日まで → 「御霊前」

● それ以後、四十九日まで → 「御香典」

● 四十九日の法要が終わってから → 「御仏前」

これは、四十九日の法要が終わるまでは故人は霊であって、法要によってはじめて「仏」になったとみなされるからです。「御香典」と書くところを「御霊前」としてもかまいませんが、「御霊前」と「御仏前」の区別だけは必ず守りましょう。

前記のように、受付に差し出すときは先方に向けて差し出しますが、霊前に供えるときは手前に向けます。

弔問に行ったとき、とりこんでいる場合は名刺を渡します。このとき、左下を折ると、本人が来たという印になります。

香典は「偶数と、9は避ける」という習わしがありますが、最近は2万円を包む人もいて、あまり気にしないようになりつつあります。

苦(9)枚

香典の金額は、昔から「慶事には薄く、弔事には厚く」といわれるように、迷ったときは多少多めに包むのが無難でしょう。

香典の金額の目安は132ページ参照。

死亡通知状に「ご厚志お断りいたします」とあるのは、香典、供物、供花、すべてを辞退するという意味です。持っていくのはかえって失礼にあたります。

忌み言葉

不幸が重ならないよう「かさねがさね」「かえすがえす」などの重ね言葉はタブーです。

また、仏式では故人が成仏できないとされる「迷う」「浮かばれない」などが忌み言葉です。

NON NON

香典を通夜に供えた場合、告別式には持参する必要はありません。

代理人として参列した場合は、記帳するとき、本来参列する人の名前を記帳して、その下に「代」と記しましょう。

神式葬儀 臨終から遷霊祭までの流れ

神道では故人の霊魂は一家の守護神としてまつることになっています。

神道による葬祭のことを「神葬祭」といいます。正式には数多くの儀式がありますが、最近ではかなり簡略化されてきています。

地域差がかなりありますが、一般的な流れは次のようになります。

① 帰幽奉告の儀

氏神や神社に、故人が死亡したことを告げる儀式です。

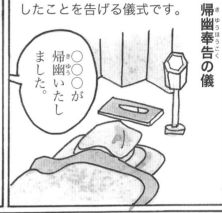

○○○が帰幽いたしました。

② 枕直しの儀

北枕に安置された遺体の前に神式の飾りをし、遺族や近親者、友人などが故人を囲んでやすらかな死を祈ります。これを枕直しといいます。

枕飾り（例）

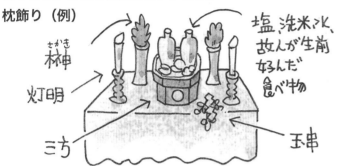

榊（さかき）

灯明

三方

塩、洗米、水、故人が生前好んだ食べ物

玉串

③ 納棺の儀

遺体を白い敷き布団ごと棺に納め、上からも白い布を掛けてふたをし、棺に白い布をかぶせます。遺族は手水の儀（ちょうず）（P.103）を行い、通夜祭を行う部屋に移します。

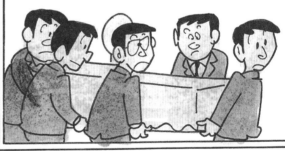

④ 通夜祭

通夜祭は仏式の通夜にあたり、親族、知人が会し故人をしのびます。

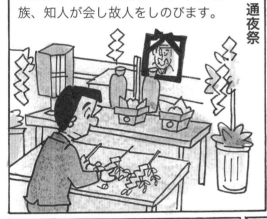

⑤ 遷霊祭

故人の霊魂を霊璽（れいじ）へ移す儀式です。霊璽は仏式の位牌にあたります。

遷霊祭の神具

真榊

幣帛

三方

安

霊璽（れいじ）

⑥ 直会（なおらい）（通夜ぶるまい）

仏式と同じく、通夜祭、遷霊祭（せんれいさい）が終わると、遺族、近親者などで簡単な飲食をともにします。

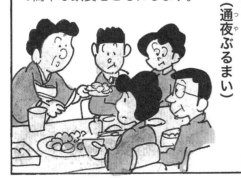

神式葬儀の葬場祭

仏式の葬儀、告別式にあたるものが「葬場祭」です。

神道では死は穢れとされているので、聖域である神社で葬儀が行われることはなく、自宅か葬儀場で行われるのが一般的です。

葬場祭の席次

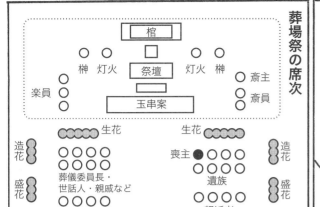

	棺		
榊 灯火	祭壇	灯火 榊	斎主
楽員			斎員
	玉串案		

生花　　　　　生花

造花　　葬儀委員長・　　喪主●○○○　　造花
　　　　世話人・親戚など　　　○○○
盛花　　　　　　　　　　遺族　　盛花
　　　　友人・知人　　　　○○○
銘旗　　　　　　　　　親近者　　銘旗
　　　　会社関係者　会葬者　親近者
　　　　　○○○○○○○

① 手水の儀、参列者着席

参列者は手水の儀で身を清めてから着席します。

ひしゃくで水を3度に分けて左手をすすぎます。

ひしゃくを左手に持ちかえ、同じく右手をすすぎます。

水を左手で受けて口をすすぎます。

ハンカチで手をふきます。

② 神職入場

進行役の誘導で神職が入場します。
一同礼をして迎えます。（椅子席の場合は起立）

③ 開式の辞

進行役が開式を述べます。

ただいまより、故○○○○殿の葬場祭を行います。

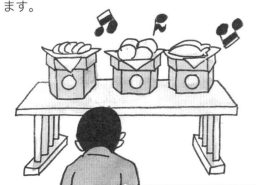

④ 修祓の儀

斎主が祓い清めます。
一同は頭を垂れて受けます。

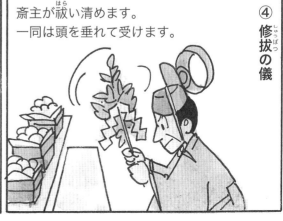

⑤ 献饌と奉幣

神饌(神の食べ物)と幣帛(供物)を供えます。

⑥ 斎主祭司奏上

安らかな死と、守護神として家族を守ることを祈ります。

⑦ 奏歌奏上

副斎主が故人の生涯を述べて、人柄をしのびます。

⑧ 弔辞・弔電披露

依頼された方の弔辞と進行役により弔電が披露されます。

⑨ 玉串奉奠

仏教の焼香にあたるものです。斎主、喪主、遺族、親族、一般参列者の順に、霊前に玉串を捧げます。

❶ 玉串を右手で、枝を左手で、葉を支えるようにして受けとります。

❷ 玉串を置く台の前に進み、自分の正面に立てるようにもちます。

❸ 左手を根元に、右手を持ちかえます。

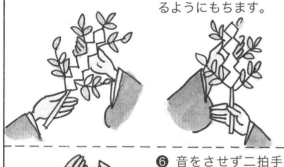

❹ 持ちかえたら、時計回りに回し、根元を祭壇に向けます。

❺ 玉串を台の上に置き、前向きのまま置いて深く二礼します。

❻ 音をさせず二拍手一礼して下がり、遺族と神官に礼をします。

拍手は「しのび手」の作法で、手を打つ寸前で止めて、音は立てません。両手をたたくまねをします。

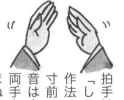
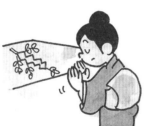

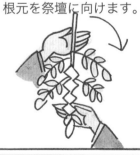

⑩ 斎主一拝

一同はこれにならいます。

⑪ 撤饌・撤幣

副斎主、祭員によって神饌、幣帛が下げられます。

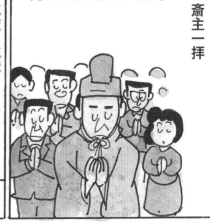

⑫ 神職退場、閉式の辞

この後短い休憩をとって、告別式が続くこともあります。

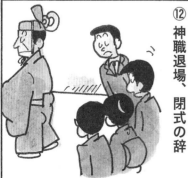

神式葬儀

出棺祭から帰家祭までの流れ

① 出棺祭（発柩祭）

火葬場に行く前の儀式ですが、現在では略されることが多くなってきました。一般に仏式と同じように故人とお別れをした後、霊柩車で火葬場へ向かいます。

② 後祓いの儀（祓除の儀）

出棺後、家に残った人たちは祭壇をとりはずします、家の内外を清掃します。「忌中札」もはずします。残った神職がお祓いをして清め、新たに祭壇をしつらえます。

神式遺骨迎えの祭壇

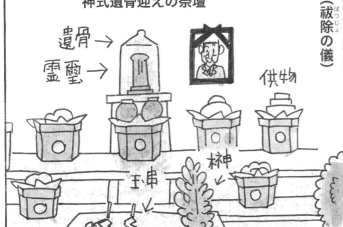

遺骨→
霊璽→
供物
玉串
榊
神

③ 火葬祭

火葬炉の前に棺を安置し、銘旗や花を供えます。斎主か祭詞奏上し、一同拝礼し、順に玉串奉奠を行い、棺を火葬します。

④ 骨上げ

神式では骨上げの決まりはなく、仏式と同じやり方にしています（P.95）

⑤ 埋葬祭

神式では遺骨は火葬後すぐ墓地に移し、埋葬を行うのが正式です。
でも最近は遺骨をいったん家に持ち帰り五十日祭のころ行うことが多いようです。

⑥ 帰家祭

埋葬もしくは火葬後帰宅して新しい祭壇に霊璽や遺影などを飾り、拝礼します。

祭詞奏上

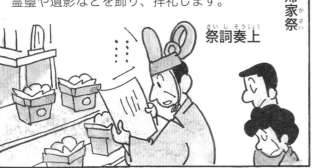

神式葬儀のしきたり

通夜祭、遷霊祭が終わると仏式と同じく飲食をともにします。ただ、神道では喪家で火を使うと、家の火が穢れるとされているので、他の家で用意したものか、仕出し料理で接待するのが慣習になっています。

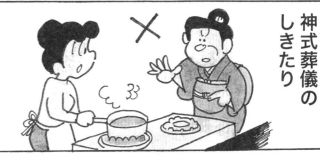

キリスト教式葬儀（カトリック）

カトリックでは聖書や聖伝使途伝来の教会を信奉して儀式を行います。葬儀もミサを中心とした荘重なものになります。

カトリックの葬儀は、故人の罪を神にわびて赦しを請い、永遠の安息を得られるように祈る儀式です。

本来キリスト教では通夜は行いませんが、日本の習慣に従ってその内容は仏式にそったものがほとんどです。

臨終

① 臨終の前、意識のあるうちに神父を呼びます。神父は罪の告白を聞き、回心の祈りを捧げ、聖書を朗読します。

② 一同で主の祈りを唱え、神父が聖別されたパンを与えます。

③ 神父は病人の頭に手を置いて秘蹟の言葉をとなえながら病人の額と両手に塗油します。

④ 臨終を迎えたら神父が臨終の祈りを捧げます。

臨終のとき用意するもの

聖書

ロウソク

病者の油

十字架

聖別されたパン

水

通夜の進め方

① 祭壇を用意し、十字架とろうそく、遺影、花、水などを置きます。

② 遺族や参列者全員先に着席して、神父の到着を待ちます。

③ 詩編を唱え、聖書の一節を朗読した後、神父が簡単な説教をします。

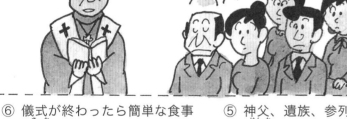

④ 参列者一同で聖歌を歌ったりして通夜の祈りを捧げます。

⑤ 神父、遺族、参列者の順で献花を行います。

⑥ 儀式が終わったら簡単な食事か、茶菓のもてなしをして故人をしのぶことが多くなっています。

葬儀の進め方（例）

カトリックの葬儀はほとんど教会で行われます。

① 入堂式

棺が教会に到着すると神父が入り口で聖水を捧げ、その後神父に導かれて祭壇の前に安置されます。

② 開式の辞

神父が開式の言葉を述べます。

③ 一同着席

一般的に席次は最前列が喪主、遺族席になります。

④ 葬儀ミサ

大きく分けて「言葉の典礼」と「感謝の典礼」から成り立っています。

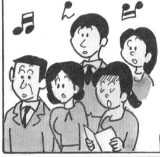

⑤ 聖体拝領式

感謝の典礼として神父がパンとぶどう酒を奉納し、感謝の祈りを捧げます。

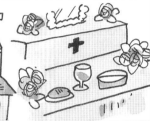

⑥ 追悼説教

神父がキリストの死と復活を語り、故人の永遠の安息を祈ります。

⑦ 赦祷式

神父が故人の罪が許され、安息が得られるように撒水、または献香を行います。

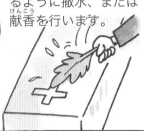

⑧ 聖歌斉唱、神父退場

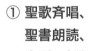

告別式の進め方

① 聖歌斉唱、聖書朗読、告別の祈り

② 弔辞、弔電の紹介

③ 遺族の献花

④ 参列者の献花と遺族のあいさつ

火葬の進め方

① 出棺

遺族は棺に花を添えて最後の対面をし、霊柩車まで運びます。

② 火葬

火葬前式を行います。聖歌を歌い、神父に祈りを捧げてもらいます。

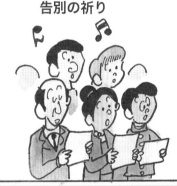

③ 納骨

骨はいったん家に持ち帰って、遺影、十字架、花を飾り、納骨の日まで安置します。

教会への謝礼については、規定はありません。感謝の気持ちを表すため、献金という形でお礼をします。無地の白い封筒に入れ、「御礼」、「献金」などと表書きします。

プロテスタントでは、死者はただちに天に召され、神に仕えるものとされています。葬儀は故人が生前に受けた神の恵みに感謝し、神を礼拝するために行われるものです。

また故人の信仰に重きをおくプロテスタントでは、儀式の考え方も比較的緩やかです。信者が通う教会以外でも葬儀を行うこともでき、信者でなくても希望すれば教会で葬儀を営むことができます。

聖餐式と前夜式の進め方（例）

① 聖餐式

病人の意識があるうちに牧師に来てもらい、病人にパンと酒を与え、聖書の一節を読んで安らかに天国へ召されるように祈ります。

② 納骨式

亡くなったら、牧師の祈りの後、棺に黒い布をかけます。その後、前夜祭の会場の祭壇に安置します。

③ 前夜祭

仏式の、通夜にあたります。讃美歌を斉唱し、開式します。牧師が聖書を朗読し、祈祷し、一同祈ります。

④ 感話（故人の話）

再度讃美歌を斉唱し、牧師が説教を行います。続いて感話（故人をしのぶ話）が行われます。

⑤ 献花

遺族、参列者、牧師の順に献花をします。

⑥ 茶話会

式の後は、故人の思い出話をしながら、簡単な食事や茶菓の接待をします。

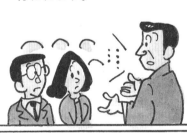

献花の仕方

① 係の人から、花が自分から見て右側にくるように両手で受けとります。

② 遺影を仰いで一礼し、根元が祭壇に来るように右回りに90度回します。

③ 左手の甲を下に向け、右手で支えるようにして献花台に添えます。

④ 軽く頭を下げて黙礼、その後深く一礼し、数歩下がって遺族に一礼します。

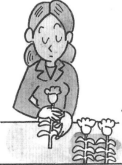

葬儀、告別式の進め方（例）

⑤ 讃美歌斉唱　④ 祈祷　③ 聖書朗読　② 讃美歌斉唱　① 一同着席

⑩ 弔辞、弔電披露　⑨ 讃美歌斉唱　⑧ 祈祷　⑦ 式辞または説教　⑥ 故人の略歴紹介

⑮ 遺族代表あいさつ　⑭ 献花　⑬ 後奏　オルガンの奏楽。一同黙祷。　⑫ 祈祷　⑪ 頌栄唱和　神をほめたたえる歌を歌います。

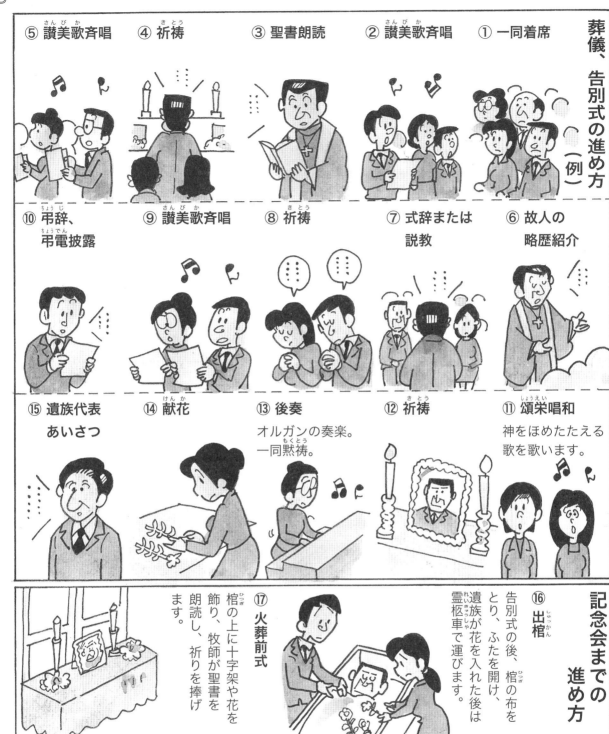

記念会までの進め方

⑯ 出棺　告別式の後、棺の布をとり、ふたを開け、遺族が花を入れた後は霊柩車で運びます。

⑰ 火葬前式　棺の上に十字架や花を飾り、牧師が聖書を朗読し、祈りを捧げます。

⑱ 収骨　骨上げのときも祈りを捧げます。

⑲ 記念会　仏式の精進落としのように、故人をしのぶ会を開くこともあります。

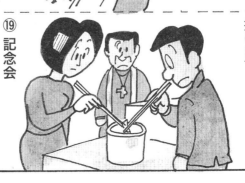

密葬

密葬とは、遺族や近親者などの身内だけで葬儀を行い、告別式を行わないことをいいます。密葬を行う場合は次のようなことが多いようです。

● 後日、社葬などをして、本葬（告別式）をするとき。

● 年末・年始に亡くなるなど、告別式を行うのが困難な場合。

● 海外や、国内でも居住地から遠くに離れた土地で亡くなり、遺体のままで運ぶのが困難な場合。

● 遺族の事情（病気、精神的疲労などの理由）で、死亡から葬儀までの日数がかかりそうなとき。

● 故人の死因（自殺、事故、事件がらみなど）を公にしたくないとき。

● まれに、家族の死を弔う意思があまりなく、簡単にすませたいとき。

でも、「盛大な葬儀よりも、身近な人だけでゆっくりお別れをしたい」という理由が一番多く、最近では密葬が増えてきています。

一般に、日程は死亡した日を仮通夜にし、翌日の夜を密葬通夜、その次の日を密葬とすることが多いようです。

密葬のポイント

密葬にはこれといったしきたりはありません。そのため葬儀社とよく相談して、段取りをしっかりさせておくことが大切です。

生前に直筆の通知状を書いておくのも一案です。

密葬でも葬儀社に連絡し、仏式の場合は僧侶にもその旨を伝えます。

どんな人に連絡するかが問題ですが、基本的には身内だけで行うのがよいでしょう。

質素に

自宅で行う場合は普通の葬儀となるので、近所の人たちに伝えて了解を得ておきます。

密葬は自宅より専門の斎場で行った方がプライバシーが守られます。

密葬を終えた後はあいさつ状を出し、身内だけで葬儀をしたことを伝えます。

あいさつ状を受け取った人から、弔問をしたいという意思がたくさんある場合は、日を改めて「告別式」を開くという方法もあります。

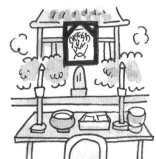

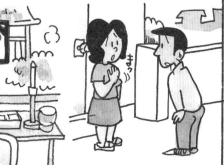

無宗教葬（自由葬）

宗教者を招かず、宗旨、宗派のしきたりにとらわれずに行うのが無宗教葬です。葬儀を特定の宗教にとらわれない自由形式で行いたいという意味で、自由葬ともいわれます。

完全に無宗教のものから、特定の宗教の儀式をアレンジしたものなど、きまりがないので遺族の考えで自由に演出することができます。

ポイント

はじめに親戚などの同意があると、スムーズに進みます。故人が生前からそれを希望しているときは、本人の書きつけをもらっておくとよいでしょう。

経験のない遺族が細部まで考慮するのは難しいので、葬儀社と相談して企画を出してもらい、検討するとよいでしょう。

葬儀の後、追悼儀礼（仏式でいう四十九日、一周忌など）を行うかどうかもとり決めておきましょう。

無宗教葬儀の進め方（一例）

① 前奏の音楽を流す
② 開会の辞
③ 黙祷（もくとう）
④ 弔辞（お別れの言葉）
⑤ 故人の生前の声
⑥ 拝礼（故人の好きな音楽を流す）
⑦ 会葬者の献花（けんか）
⑧ 遺族、親族の献花（けんか）
⑨ 遺族代表のあいさつ
⑩ 閉式の言葉

無宗教葬の祭壇例

無宗教の葬儀は「お別れの会」という名称で行われます。故人や主催者にふさわしいユニークな葬儀を行うことができます。

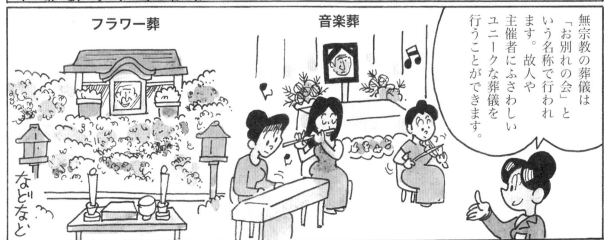

フラワー葬　などなど

音楽葬

自然葬・散骨（さんこつ）

遺骨、または遺骨の一部を故人が愛した海や土地にまくことを散骨（さんこつ）といいます。

自然葬（散骨）は次のような理由から希望者が増えています。

・自然回帰
・増え続ける墓地による環境破壊
・墓地の値上がり

すでに墓に入っている骨を散骨（さんこつ）することもできます。

墓から墓へ骨を移すときは、分骨証明書や改葬証明書が必要になりますが、散骨（さんこつ）の場合は必要ありません。

散骨（さんこつ）する場合、自然に還りやすいように、パウダー状に砕かれます。

散骨（さんこつ）に法的な規制はありませんが、節度をもって行います。

山への散骨（さんこつ）

海への散骨（さんこつ）

他、宇宙葬（うちゅうそう）など

生前葬（せいぜんそう）

まだ一般的ではありませんが、生前に開く「お別れの会」が生前葬（せいぜんそう）です。

死んだ後ではどんな人が弔問（ちょうもん）に訪れてくれたかわからない、お礼の言葉が述べられない、…ならば生きているうちに、という発想から生まれたものなのでしょう。

とかく暗くなりがちな葬儀が明るい雰囲気に包まれ、関係者も軽い気持ちで参加できるというメリットがあります。

でも、実際には葬儀と呼びかけても、長寿のお祝いの会であったり、励ます会であったり、ユーモアを交えて行うケースが多いようです。

112

弔辞を頼まれたら

仏式、神式を問わず、告別式では弔辞を朗読します。弔辞は故人と特に親しかった人が選ばれ、言葉を贈るものです。

遺族から弔辞を頼まれた場合は、よほどのことがない限り断らないのが礼儀です。

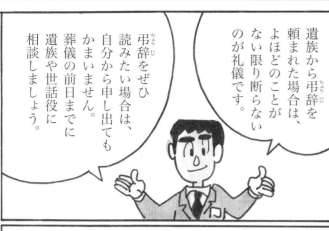

弔辞をぜひ読みたい場合は、自分から申し出てもかまいません。葬儀の前日までに遺族や世話役に相談しましょう。

書くときのポイント

儀礼的な表現や形式にこだわらず、自分の言葉で語りかけるような文面にします。
４００字詰め原稿用紙２〜３枚で３分程度にまとめます。

正式には巻き紙か奉書紙に楷書で書き、奉書紙に包んだものを作成して読み上げます。

でも無地の便せんに万年筆で書いて白封筒に入れるか、市販の弔辞用紙を用いてもかまいません。

以前は遺族が長い間保存していましたが、最近は遺族にお願いされない限り持ち帰ることが多くなりました。

弔辞の構成

①故人への呼びかけ

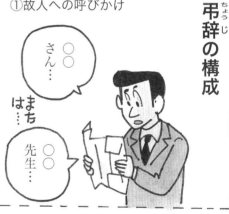

〇〇さん…

はまた…

〇〇先生…

②故人の死への驚きと哀悼の意を表します。

いまだに信じられません…

③故人と自分との関係を述べます。

ご指導をいただいておりました。

④故人の人柄や経歴、業績などを述べます。

笑顔ばかりが浮かんできます。

仕事面では…

⑤残された者のこれからの決意を述べます。

あなたの分まで精いっぱい生きていきます。

⑥遺族への気配りと冥福を祈る言葉で結びます。

残された奥様、お子様のお悲しみはいかばかりかと…

心からご冥福をお祈りいたします。

④上下を折って表書きします。

③左前の三つ折りにします。

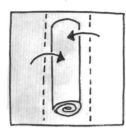

②左から巻き折りにします。

①奉書紙を半分に切ります。

弔辞の読み方

弔辞は一般に弔文を読みますが、文書を持参せず、事前に考えてきた弔辞を語るという形式をとることもあります。

聞きとれないようなボソボソ声や早口は禁物です。

何よりリラックスして話すことが大切です。

原稿が完成したら何度か声に出して読む練習をします。

言葉は区切りながらゆっくりと、故人に語りかけるようにして読みましょう。

弔辞の捧げ方

④祭壇側に文字を向けて弔辞を供え、僧侶、遺族に一礼して下がります。

③直立不動の姿勢で弔辞を目の高さに持ち読みます。

②僧侶、遺族に一礼して弔辞を開きます。

①司会者から名前を呼ばれたら祭壇に進みます。

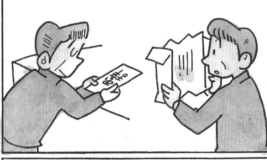

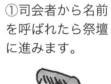

弔辞の開き方

④たたんだ包みを下にして、弔辞を広げて読み上げます。

③右手で左手に持った包みを折りたたみます。

②左手に持った包みの下に弔辞を差し込んで持ちます。

①左手に包みを持ち、右手で開け、弔辞を取り出します。

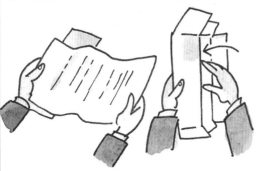
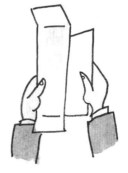

焼香の仕方

焼香は、お釈迦様が生まれたときから続いているといわれ、本来その香気によって仏前や霊前を清め、経験な心を捧げるものとされてきました。

焼香には抹香（粒香）と線香があり、一般的には抹香をたき、告別式では葬儀や通夜や法要では線香をあげることが多いようです。

焼香の回数は1回でも2、3回でもよく、心がこもっていればかまいません。
ただし、参列者が多い場合、進行係などから「焼香は1回でお願いします」などの指示があった場合は、それに従います。

数珠の使い方

数珠は、仏教では仏に礼拝するときに欠かせないもので、各宗派によって形や扱い方も違います。
しかし、信者以外は特に持たなければいけないものではありません。

使い方

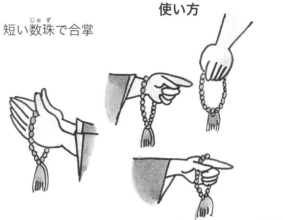

長い数珠で合掌　　　短い数珠で合掌

線香の上げ方

①祭壇の前で正座して合掌します。

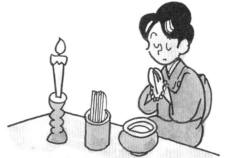

②右手で線香を1本か3本とり、ろうそくの火を線香に移します。

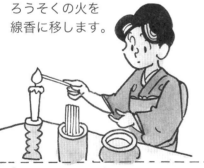

③炎は左手であおぎ消します。

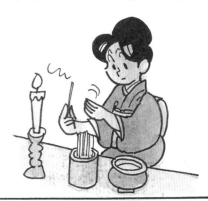

④1本ずつ離して静かに香炉に立てます。

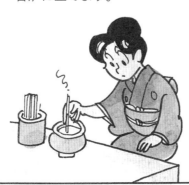

⑤最後にもう一度合掌します。

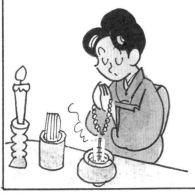

③焼香台のすぐ前まで進んで合掌します。

②焼香台の3歩くらい手前まで進み、遺影を見つめて一礼します。

①遺族（右、左の順）に一礼します。

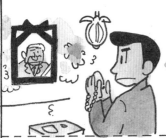
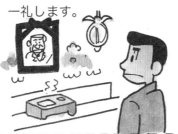

⑥再び合掌し、向きを変えずに2～3歩下がり、遺族に一礼して戻ります。

⑤抹香を静かに1～3回香炉の中に落とします。

④抹香をつまみ、目のあたりまでささげます。

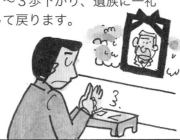
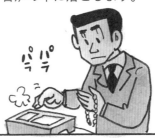
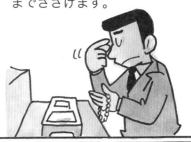

③故人に一礼して合掌します。

②焼香台まで進み、座布団をよけて座ります。座布団の上に座る場合もあります。

①膝で進み、遺族席まで来たら遺族に一礼します（右、左の順）。

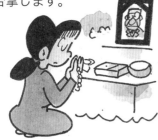

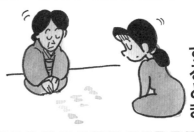

⑥再び合掌し、座布団を直して遺族に一礼し、にじりながら戻ります。

⑤抹香を静かに1～3回香炉の中に落とします。

④抹香をつまみ、目のあたりまでささげます。

③合掌して一礼したら香炉を次の方に回します。

②合掌して抹香をつまみ、目のあたりまでささげて香炉に落とします。

①香炉から回ってきたら、一礼し香炉を自分の正面に置き一礼します。

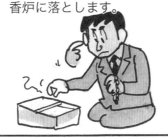
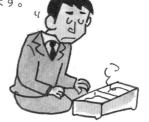

葬儀の後

葬儀が終わっても、親族はしなければならないことがたくさんあります。

ご近所の方

近所で手伝ってもらった方、車両の出入りなどで迷惑をかけた方々に手土産を持参して感謝とお詫びを述べましょう。

司式者
（僧侶や神職者）

最近は葬儀当日にお布施を渡すことが一般的ですが、その場合でも翌日あいさつにうかがうのが礼儀とされています。このとき、三十五日や四十九日の法要について相談するとよいでしょう。

医者

葬儀とは直接関係ありませんが、長期療養していた故人をなら病院にあいさつに行きます。

世話役

葬儀委員長や世話役代表へは、葬儀後2〜3日中にあいさつに出向くのがマナーです。丁重にあいさつをして、お金を包むかお礼の品を持参します。地域のしきたりがあればそれに従います。

会社

会社勤めしていた故人なら、勤め先へのあいさつも欠かせません。

通夜ぶるまいや精進落としなどの飲食代

寺院、神社などへのお礼

祭壇や棺、火葬料など葬祭業者に支払うもの

葬儀費用は大きく3種類に分かれます。

いただいた香典は葬儀後すぐに算出しておくと、支払いがスムーズにいきます。なお、これらは相続税の控除対象になるので、領収書も必ずもらっておきましょう。

葬儀が終わってから2〜3日後に葬儀社から請求書と明細書が届きます。請求書のチェックは見積もり書と照らし合わせます。請求書で不明な点があれば、担当者に説明を求めてもかまいません。

礼状・あいさつ状

本来「会葬礼状」は、葬儀後一両日中に送るものですが、最近では通夜や葬儀の日に清めの塩などとセットにして渡すのが一般的になっています。でも、当日弔問できず、弔電や供花など心遣ってくれた人には、葬儀が終わってから礼状を送るのがマナーです。

会葬礼状の文面（例）

御会葬御礼○○○○

亡父○○儀　告別式の際は御多用中にもかかわらず遠路態々御会葬を賜り御厚情洵に有り難く厚く御礼申し上げます

生前の御厚誼に対し深く御礼申し上げますと共に　誠に失礼ながら書中をもって御挨拶申し上げます

平成○○年○月○日

喪主　○　○　○
外観戚　一同

四十九日の忌明けにはいただいたお礼と、忌明けの報告を兼ねたあいさつ状を送ります。このあいさつ状には会葬していただいたお礼と、忌明けの報告を兼ねたあいさつ状を送ります。このあいさつ状は香典返しの品と一緒に送るのが普通です。

香典返し

下の表のように、どの宗教でも忌明け後にお返しするのが一般的です。

不祝儀は半返しとよくいわれますが、一家の働き手が亡くなった場合は、3分の1程度の額の品を送り、感謝の気持ちを表せばよいでしょう。

香典返しはあいさつ状を添えて贈るのが一般的です。また、香典返しをいただいても礼状は出さないのがしきたりです。これは、不幸なことは二度と起こらないようにという考えからです。

最近では、後日手配する手間を考え、通夜葬儀の日に香典返しを手渡しする習慣も見られます。

お茶

のり

石けん

コーヒー

椎茸

砂糖

シーツ

タオル

香典返しには後に残らないものが好ましく、ごく常識的なものにします。

香典返しの時期と表書き

宗教	時期	表書き
仏式	四十九日か三十五日の忌明け後	忌明志、志
	どの忌明けの儀式後	粗品、偲草
神式	三十日祭、五十日祭など	志
キリスト教式	1か月後の召天記念式（プロテスタント）、追悼ミサ（カトリック）の後	志

遺品の整理

葬儀が終わって一段落したら、遺品の整理をします。

よく「遺品の整理は忌が明けてから」といわれますが、これは特別な決まりではありません。

遺品の整理は3つに分類します。

① 形見分けできるもの
② 保存するもの
③ 処分するもの

手紙、日記、手帳、住所録といった書類は1〜2年保存しておきます。

特に、仕事関係の書類は最低5年は保存しましょう。

形見分け

形見分けは故人の思い出を長くとどめておくための習慣で、四十九日が明けてから行います。

形見分けはごく親しい身内だけで行います。

あらかじめ受け取る側に受け取る意思があるかどうか確認して、受け取る側の負担にならないようにします。

なお、形見分けには返礼は不要です。

形見分けのしきたり

「差し上げる」ではなく「もらっていただく」のが基本です。

特に要望がない限り、目上の人に形見分けするのは失礼にあたります

高価な貴金属などは贈与税の対象になり、相手に負担となるケースもあります。

形見の品は包まず、むき出しのまま手渡すのがしきたりです。

忌服のしきたり

遺族が一定期間、故人の冥福を祈り、喪に服すことを「忌服」といいます。

一般に四十九日までを「忌中」、一周忌までを「喪中」とします。

忌服のしきたりは昔ほど厳格ではありませんが、慶事や祭礼などへの参加は差し控えるようにします。

正月のしきたり

喪中の間は正月飾りはせず、神社への参拝も控えます。

年賀状贈答の欠礼

喪中は年賀状は出さず、歳暮や中元も控えます。

慶事の出席

喪中は結婚式やお祝い事は出席を控えます。ただし、最近は結婚式などへは四十九日の忌が明けていれば出席するのが普通です。

墓地の種類

よく「墓地を買う」などといいますが、墓地は「買う」ものではなく、「永代使用料」を納めて「借りる」ものです。永代使用とは、墓地の地所の所有権か、権利を取得した人の子孫に受け継がれるという意味です。

しかし、最近では、墓地を手に入れ墓を作っても、子どもが独立して他の土地に住んだり、その子が自分や自分の妻子だけの墓を作ったりすると、無縁墓になるおそれがあります。

そのため、今、永代使用権が見直されています。これも時代の流れであり、墓が永遠のものではないという考えが一般的になりつつあります。

公営墓地

都道府県や市町村などの自治体が管理運営しています。墓地使用料や管理費が安く、寄付などの要請がない、また宗教・宗派を問わないなどのメリットがありますが、競争率が高く入手が困難です。

寺院墓地

お寺(宗教法人)が管理運営していて、原則として寺院の檀家(だんか)だけが使用できます。お寺に守っていただく安心感がありますが、購入費用がやや高めで寺院の維持に協力するなどの義務が生じます。

納骨堂(のうこつどう)

以上3種類の他に、納骨堂(のうこつどう)というものもあります。生涯独身の人や、子どものいない夫婦、無縁墓になりたくない人などが利用するようです。半永久的に骨壺を納めます。ロッカー式が一般的ですが、仏壇式や合祀の供養塔(こうし)に納めるタイプもあります。

私営墓地

企業などの営利法人を含めた民間が管理運営する霊園です。郊外に造成された墓地が多いのが特徴で、緑豊かな場所も多いようです。空きがあればいつでも入手できますが、公営墓地に比べて使用料・管理費が高くなります。

墓地の購入

先祖代々の菩提寺のある人以外は、墓地を求めて遺骨を納めなければなりません。

高い買い物ですから、十分に検討することが大切です。

ちなみに前述のように、永代使用料を払えばこの権利は代々受け継がれますが、第三者に譲渡することはできません。また、墓地以外の目的に使用することもできません。

墓地選びで失敗しないためには、情報を集めることです。

いくつか候補が挙がったら、販売者の説明を聞きます。

チラシ　　インターネット

そして現地に出向いてみます。

お墓参りをしている人がいたら、管理面など聞いてみるのも有効です。

自分の目で施設や環境を確認しましょう。

どれくらい時間がかかるか…

 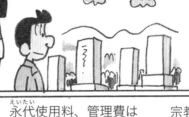

チェックポイント

事業主体者の経営状態は安全か

永代使用料、管理費は予算に合うか

宗教・宗派の規制はないか

天台宗　浄土宗
真言宗
臨済宗
曹洞宗　キリスト教
日蓮宗　カトリック
浄土真宗　プロテスタント

永代使用権の範囲はどの程度か

清掃や植栽などの管理が行き届いているか

交通の便は悪くないか

墓を作る

お墓の建立や納骨の時期に、特別のしきたりはありません。一般に仏式では四十九日や一周忌に合わせて建立して、同時に埋葬することが多いようです。

墓石は、墓地の近くの石材店などとよく相談して決めます。料金は石の種類、大きさなどで、かなりの差があります。

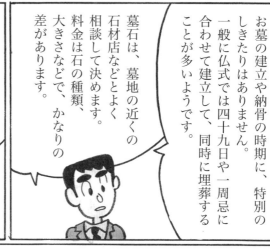

生前に自分の墓を建てることを、仏教では予修、または逆修寿陵ともいいめでたいこととされています。また、この場合は永代使用料には取得税も消費税もかからず、固定資産税の対象にもなりません。

節税になります

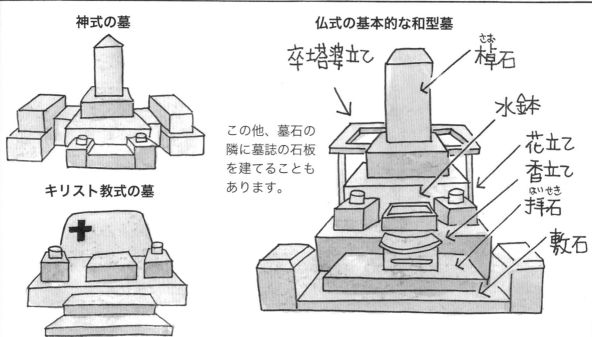

神式の墓

キリスト教式の墓

仏式の基本的な和型墓

卒塔婆立て

棹石（さおいし）

水鉢

花立て

香立て

拝石（はいせき）

敷石

この他、墓石の隣に墓誌の石板を建てることもあります。

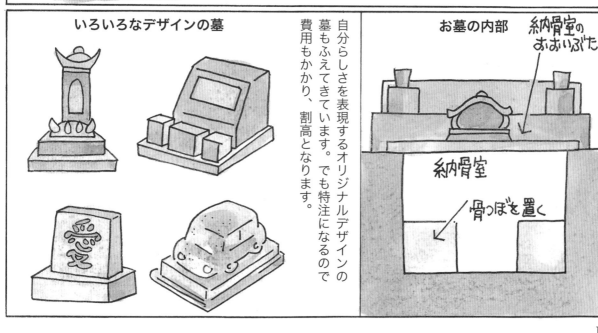

いろいろなデザインの墓

自分らしさを表現するオリジナルデザインの墓もふえてきています。でも特注になるので費用もふえてきて、割高となります。

お墓の内部

納骨室のおおいぶた

納骨室

骨つぼを置く

納骨

納骨の時期は特に決まっていませんが、すでに墓所がある場合は葬儀当日、または初七日や四十九日の法要に合わせて墓地に出向き、僧侶の進行で納骨することが多いようです。

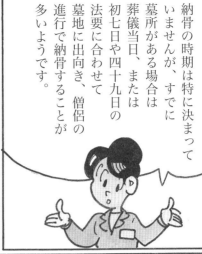

墓の準備ができていない場合は、自宅に安置するか寺院などの納骨堂に一時的に預けます。

墓石ができるまでの間は木で仮の墓標を建てておきます。

仮の墓標

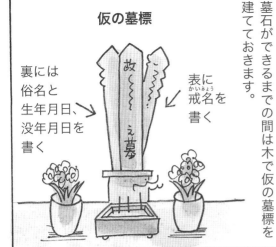

裏には俗名と生年月日、没年月日を書く

表に戒名を書く

納骨の準備

● 墓地の管理事務所に連絡を入れます。

● 納骨後に拝石をセメントづけする場合は早めに石材店に依頼します。

● 卒塔婆を立てる場合は（浄土真宗にはない習慣）、僧侶にお願いしておきます。

● 「埋葬許可証」がないと納骨できません。印鑑とともに持参しましょう。

● 僧侶へのお布施の用意。

● その他、生花、線香、ろうそく、マッチなどの用意。

など

納骨式の一般的なしきたり

①墓石の下に骨壺を安置します。

②墓石の後ろに卒塔婆を立てます。

③生花などを墓前に供えます。

④僧侶が読経を行います。

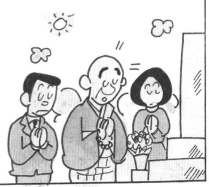

⑤参列者一同が焼香します。

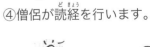

⑥納骨式が終わったら、僧侶や参列者をもてなします。

死者を祀るために、自宅の仏壇や寺院に安置するのが位牌です。

仏式では納骨、埋骨がすんだら、葬儀のときの白木の位牌を寺に納め、仏壇に黒塗りの位牌を安置します。

位牌は、仏具店で購入したときに表に戒名（かいみょう）と享年を、裏に俗名と没年月日を書いてもらい、その後魂入れのため僧侶に開眼供養（かいげんくよう）のお経をあげてもらいます。

位牌（いはい）の種類

繰り出し位牌（いはい）

複数の位牌が納められます。特に浄土真宗以外は宗派による決まりはありません。

札板位牌（ふだいたいはい）

一般的な位牌で故人1人にひとつずつ作ります。平頭状、葵形、櫛形など色々です。

位牌（いはい）参考寸法

札丈（寸、号）	総高さ（cm）
3.0	約17.5
3.5	約17.5
4.0	約20.0
4.5	約21.5
5.0	約23.0
5.5	約26.0
6.0	約28.0

骨壺

骨壺は葬儀社か、火葬場に注文するのが一般的でしたが、最近はデザイン性のある骨壺が注目されています。

手書き唐草（からくさ）

織部焼（おりべやき）

ガラス製

九谷焼（くたにやき）

キリスト教では十字架の入ったものが一般的です。

遺骨ネックレス

分骨用骨壺

天然石のオニキス

仏壇

仏壇は位牌を安置するところと思いがちですが、本来は、亡くなった人の霊を供養するためだけでなく、ご本尊を祀り、お寺にお参りする代わりに灯明や線香をあげるという意味があります。

新しい仏壇を購入する時期は、命日、お盆、お彼岸がよいとされていますが、一般的には四十九日を目安にします。

新しい仏壇を購入したら、僧侶に開眼供養をしてもらわなければなりません。

仏壇を安置する場所

神棚がある場合は、向き合う位置に置かないようにします。一方にお尻を向けることになってしまうからです。

かなりの重量があるので、地震などを想定して置く場所を考えます。

直射日光のあたる部屋や風通しの悪い部屋は避け、東か南向きにします。

基本的仏壇飾りの例

仏具の飾り方は宗派によって異なります。ここでは基本的なものを紹介します。

釣り灯籠（とうろう）
ご本尊
釣り灯籠
両脇仏
両脇仏
位牌
仏飯器（ぶっぱんき）
香炉（五具足）
茶湯器
茶湯器
霊供膳（りょうぐぜん）
高杯
高坏（たかつき）
打敷（うちしき）
花瓶（花立て）（五具足）
火燭台（五具足）
前香炉
燭台（五具足）

最近は宗派の形式にこだわらない人も増え、仏壇の様式も変わってきました。

扉の磨りガラスがモダンなコンパクトサイズ

扉の格子のデザインがシンプルで、洋間にも違和感なく置けます。

なお、位牌は必ずしも仏壇に飾らなければならないということはありません。家のスペースの都合で仏壇が置けない場合は位牌だけ飾ってもかまいません。

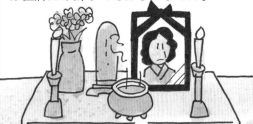

好きな高さに設置できて、写真と花が祀れる壁掛けタイプ

神式

神道では御霊舎（祖霊舎）に先祖を祀ります。毎朝新しい水を備え、二拝二拍手（五十日祭まではしのび手）一拝の拝礼をします。

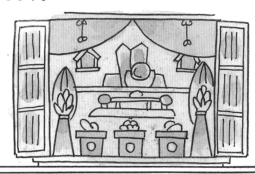

キリスト教式

キリスト教式では協会での日曜拝礼が基本です。したがってプロテスタントでもカトリックでも、祭壇の決まりはなく、祈る人の思いがおける形を選びます。

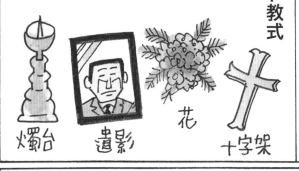

燭台　遺影　花　十字架

仏壇の礼拝の仕方

礼拝の仕方も宗派によって違います。これは基本的な作法です。

① 仏壇の前に正座して数珠を手にかけて軽く一礼します。

② ろうそくに火をともし、その火で線香に火をつけ香炉に立てます。

③ 鈴（鐘）を2回鳴らして合掌します。読経したらまた2回鈴を鳴らして合掌します。読経しない場合は2度目の鈴は鳴らしません。

④ ろうそくの火を手であおいで消し、扉を閉めます。日ごろの供養は「朝晩2回」が基本です。

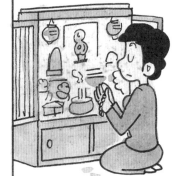

お墓参り

日本では、次のようなとき墓参りする習慣があります。

- ●春・秋のお彼岸
- ●祥月命日（亡くなった日と同月同日）
- ●年忌法要
- ●月忌（月ごとの命日）

それに限らずお墓参りをするのもよいことです。

子どもの入学、就職、結婚などの報告に訪れたり、故人の誕生日や記念日などにお参りすることもよくあります。

墓参りに持っていくもの

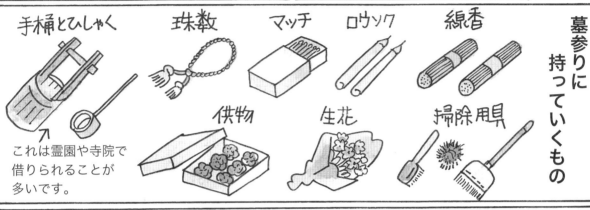

手桶とひしゃく

これは霊園や寺院で借りられることが多いです。

珠数

マッチ

ロウソク

線香

供物

生花

掃除用具

お墓参りの作法

①墓石はたわしなどできれいに洗います。

②墓所内の雑草や落ち葉を掃き寄せます。

③墓がきれいになったら、新しい手桶の水をかけます。

ゴシ ゴシ

セッセ セッセ

④束のまま線香に火をつけ、花と一緒に供えます。

⑤故人と縁の深い順に拝みます。立って拝んでもかまいません。

⑥供物が食べ物の場合は、カラスや猫が食べ散らかさないように持ち帰りましょう。

仏式法要

葬儀後、特定の年に故人を追悼供養する行事が法要で、法会、法事ともいわれます。

法要の日取りは故人の命日にするのが一番よいのですが、忙しい現代では、日程が合わない場合は「取り越し供養」といって命日以前の日に変更することもできます。

また、仏事は遅れて営んではいけないしきたりがあります。

法要のスケジュール

年忌法要	一周忌まで
三回忌(満2年目)	初七日(7日目)
七回忌(満6年目)	二七日(14日目)
十三回忌(満12年目)	三七日(21日目)
十七回忌(満16年目)	四七日(28日目)
	五七日(35日目)
三十三回忌(満32年目)	六七日(42日目)
	七七日(49日目)
五十回忌(満49年目)	百か日
	一周忌(翌年)

仏教では四十九日の忌明けまで7日ごとに法要を行うしきたりがあります。これには2通りの説があります。

①故人は死後7日ごとに生まれ変わるので、その供養を行う。

②あの世で生前の所業について7日ごとに裁きを受けるので、故人の罪が少しでも軽くなるように行う。

いずれにしても、亡くなった日から7日ごとに法要を行い、故人のために祈ります。

この中でも、初七日、五七日(三十五日)、七七日(四十九日)は特に重要な日とされています。

初七日(しょなのか)

葬儀後はじめての法要です。最近は葬儀当日、火葬がすんだ後に行われることが多いようです。

五七日(いつなのか)

閻魔大王による審判が下されるので、地方によってはこの日を忌明けとするところもあります。

四十九日(しじゅうくにち)

最後の審判が下され、死者の行方が決まる日とされています。一般的な忌明けで、この日に納骨することが多いようです。

最近では、初七日と四十九日の法要を行うのが一般的です。

百か日は新たに仏となった故人への初めての供養ですが、最近ではごく内輪ですませるか、やらないことの方が多いようです。

※忌明けは「きあけ」ともいいます。

年忌法要のしきたり

四十九日以降の法要は、宗教的な意味合いは薄く、中国の行事がそのまま日本に取り入れられたものといわれています。

年忌とは毎年の祥月命日（亡くなった日と同月同日）をいい、祥月命日に行う法要を年忌法要といいます。

前ページのように一周忌からはじまりますが、一般的に三十三回忌までで切り上げる（弔い上げ）ことがほとんどです。

一周忌

喪明けとなる忌日なので、盛大に法要が行われることが多くなります。

三回忌

特に親しかった人に集まってもらいます。

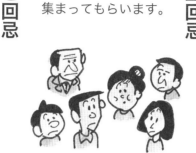

七回忌

身内だけで執り行われるのが一般的です。

法要の営み方

①寺院側と日時など打ち合わせします。

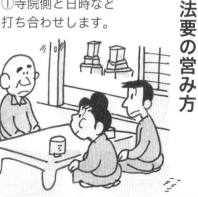

②自宅、お寺、斎場、ホテルなどの会場を決めます。

HOTEL

③１か月前には招待客に案内状を送り、人数が決まったら準備をします。

④法要は、僧侶の読経（20〜30分）、遺族、親族の焼香、参列者の焼香、僧侶の法話の順で進行していきます。

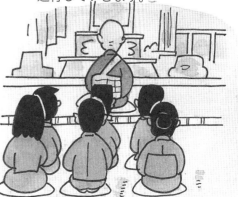

⑤墓参りをします。

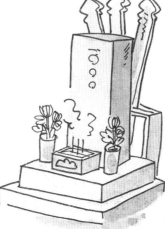

⑥法要の後、宴席をもうけて僧侶と参列者を「お斎」とよばれるもてなしをします。

神式の霊祭（みたままつり）の仕方

神式では法要にあたるものを霊祭（霊前祭・れいぜんさい）といいます。

① 翌日祭

葬儀のすんだ翌日、葬儀が滞りなく終了したことを報告する祭儀です。しかし、現在は身内だけで簡単に行うか、省略することが多くなりました。

② 毎十日祭（まいとおかさい）

亡くなった日から数えて、十日ごとに「十日祭」「二十日祭」「三十日祭」「四十日祭」「五十日祭」と霊祭を行います。神職が献饌（けんせん）、祭詞奏上（のりとそうじょう）を行った後、玉串（たまぐし）を捧げ、その後会食をします。

③ 五十日祭

神式では五十日祭が忌明けとなり、霊祭の中で最も重要になります。近親者、友人、知人を招いて盛大に行います。

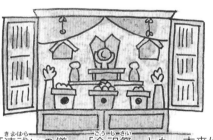

④ 清祓いの儀（きよはらい）

忌明けの翌日、神棚や御霊舎（みたまや）に貼っておいた白紙を取り去る「清祓いの儀」を行います。

⑤ 合祀祭（ごうしさい）

さらに、霊璽（れいじ）を仮御霊舎（かりみたまや）から御霊舎（みたまや）（先祖の霊）に移して祀る「合祀祭」を行います。

家で祀る御霊舎（みたまや）

「清祓いの儀」「合祀祭」とも、本来は忌明け（いみあ）後に行うものですが、最近は忌明けの霊祭当日に行うことが多いようです。

⑥ 式年祭（しきねんさい）

五十日祭の次は百十祭となり、その後は一年祭、五年祭、十年祭、二十年祭、三十年祭、四十年祭、五十年祭まで式年祭が続きます。一年祭まではしのび手（音を立てない）で、それ以後は通常の拍手にします。
式年祭も墓前か自宅、斎場で行い、神職が祭詞奏上（さいしそうじょう）をし、遺族などが玉串奉奠（たまぐしほうてん）を行います。

※霊祭は「れいさい」ともいいます。

キリスト教の追悼式（ついとうしき）

カトリック

カトリックでは
仏式の法要に
あたるのが
追悼ミサです。
教会で行われること
が多いようです。

カトリックでは亡くなった日から
3日目、7日目、30日目に
追悼ミサが行われ、さらに1年目に
「記念のミサ」が行われます。
最近では3日目と7日目のミサは
省略されることが多いようです。

それ以降は特別な
決まりはなく、
十年目、
二十年目といった
区切りのよい年や
仏式に合わせて
三回忌や七回忌を
行ったりします。

式次第は
葬儀のときの
ミサとほぼ
同じです。

祈祷

聖書の朗読

聖歌の合唱

なお、
カトリックでは
毎年11月2日に
仏教のお彼岸に
あたる
「万霊節」（ばんれいせつ）
（死者の日）を
行い、墓参り、
追悼ミサなどを
行います。

茶話会（さわかい）

献花

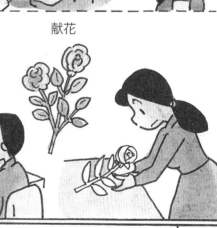

プロテスタント

プロテスタントでは
仏式の法要にあたる
のが記念式です。
小さな祭壇を作って
自宅で行うか、
教会での伝道集会と
兼ねて行うことが
多いようです。

プロテスタントでは、1か月目の
召天記念日（しょうてんきねんび）に記念式を行い、
聖書朗読、讃美歌合唱などをし、
茶菓（さか）などでもてなします。
それ以降は日本の一般的な習慣に
合わせて、一年目、三年目、
七年目などに記念式を行うことが
多いようです。

葬儀社

葬儀費用は大きく葬儀社への支払い、寺院などへのお礼、弔問客の接待費の3つに分かれます。

費用は宗派や規模、地域によって大きく違うことがあります。ここではあくまでも一般的なものであることをお断りしておきます。

なお、日本で最も多く行われている仏式を中心にしています。

死装束の費用

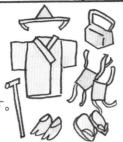

20,000〜50,000円。
一般に死装束はセットになっていますが、あえて個別にするとこれくらいです。材質によって違います。

死亡診断書の費用

1通5,000円まで。
料金は一定ではなく、病院によりまちまちですが、いずれも1,000円〜5,000円まで。

枕飾りセットの費用

15,000〜20,000円。
家にない道具だけを買いとることもできます。

遺体の搬送

寝台車…10kmまで
　　　　10,000円くらい。

時間と搬送ルートによって違います。

枕経(まくらぎょう)の僧侶へのお車代

10,000円くらい。
距離によって違いますが、これくらいが目安です。

遺体の安置

ドライアイスの費用
10kg…7,000円〜10,000円。

24時間で10kg使うのが目安です。処置料込みの値段。

香典（参列者）

自分との関係	自分の年齢				
	20代	30代	40代	50代	60代
祖父母	10,000円	10,000円	10,000円	30,000円	―
親	―	50,000円	100,000円	100,000円	100,000円
兄弟姉妹	―	30,000円	50,000円	50,000円	50,000円
おじ・おば	10,000円	10,000円	10,000円	30,000円	30,000円
上記以外の親戚	10,000円	10,000円	10,000円	30,000円	30,000円
職場関係	5,000円	5,000円	5,000円	5,000円	10,000円
勤務先社員の家族	5,000円	5,000円	5,000円	5,000円	5,000円
友人・その家族	5,000円	5,000円	5,000円	5,000円	5,000円
隣人・近所	5,000円	5,000円	5,000円	5,000円	5,000円

※これらのデータは一般的とされる額の目安ですが、全てがこの限りではありません。

遺影の費用

20,000～30,000円。
ふつう四つ切り（上下
296×240mm）サイズに
伸ばした写真が使われ
ます。

貸衣装の費用

喪服10,000円。
和服小物セット（購入）
5,000円
喪服の手配が間に合わない
とき貸衣装を利用します。

通夜ぶるまいの費用

1人前2,000～3,000円
くらい。
仕出し屋に依頼する場合、
配膳などの手伝い料は含まれ
ますが、飲み物代は別です。

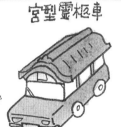

霊柩車の費用

宮型霊柩車

宮型スタンダードタイプ。
10km30,000円くらい。
宮型でも色々なタイプが
あり、値段もさまざまで
す。

霊柩車の費用

洋型霊柩車

洋型霊柩車
10km40,000円～50,000円
くらい。
洋型はキリスト教式などに
利用されていましたが、最近
では仏式葬でもよく使われます。

その他の車両の費用

マイクロバス（25人乗り）
10km30,000円～
40,000円。
参列者が乗り合って
火葬場に向かいます。

弔電の料金（参列者）

●漢字電報25字まで
　700円。以降5字ごとに
　90円。
●かな電報25字まで490円。
　以降5字ごとに60円。

供物の値段（参列者）

5,000円～10,000円。
　香典の額を目安に。

供花の値段

　生花15,000円くらい。
　花環10,000円くらい。

戒名（仏名）の費用

金額は戒名の位や寺院の
格によって違ってきます。
参考までに全国の平均金額
は50万円くらいです。

棺の費用（桐八分棺）

40,000～80,000円。
値段はさまざまですが、
もっともポピュラーな棺は
これくらいです。

会葬礼状の印刷費

100枚8,000円～10,000円。
発注枚数は50枚か100枚
単位が多いようです。
やや上乗せして頼んで
おくと安心です。

返礼品の費用

1個1,000円～1,500円。
お茶やお酒が多く、
残った分は引き取って
もらえます。

卒塔婆

1本3,000～5,000円。
事前に僧侶や寺院に用意を
お願いしておきます。

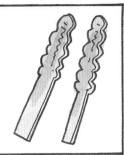

納骨式後のもてなし

料理1人5,000円。
このとき参列のお礼と
して、引き出物を配ること
もあります。
引き出物2,000～3,000円。

位牌の費用

20,000円前後。
値段は1万円前後から
10万円以上のものまで
ありますが、この値段が
よく出る価格です。

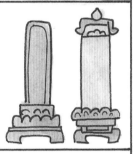

仏壇の費用

250,000～350,000円。
上置きタイプは5～
150万円くらいまであり
ますが、高さ60～70cm
の30万円前後の物が
売れ筋です。

仏具の費用

30,000円より。
仏具は仏壇の2～3割
くらいといわれますが、
そろえる品数や品質は
さまざまです。

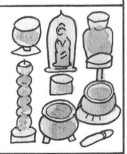

法要のお布施

30,000～50,000円。
「四十九日」「一周忌」
「三回忌」のときで、これ
くらいが目安になります。
一周忌はやや多めにする
ことが多いようです。

火葬費用（民間）

最上等40,000～
180,000円。

火葬費用（公営）

数千円程度。

精進（しょうじん）落としの費用

1人4,000～7,000円。
飲み物代も含めて通夜（つや）
ぶるまいよりやや高く、
これくらいの額にするのが
多いようです。

葬儀後のあいさつ回り手みやげの費用

2,000～3,000円。
僧侶、世話役の人、ご近
所、病院などにあいさつが
必要です。

香典（こうでん）返しの費用

即日返しは2,000～
3,000円の品物。
（5,000円の香典（こうでん）を基準）
後日あらためて香典（こうでん）返しを
する場合は10,000円が目安。

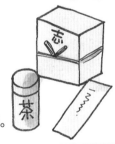

墓石の値段

石の大きさと種類により
数十万円～1,000万円を越
えるものまで実に
さまざまです。

納骨式の僧侶へのお礼（お布施）

30,000～50,000円。
寺院の格式によって違い
ます。

冠婚葬祭

わが国には正月から大みそかまで、一年中いろいろな行事があります。日本に古くから伝わる行事や海外の行事などが、四季や生活にとけ込んで親しまれています。

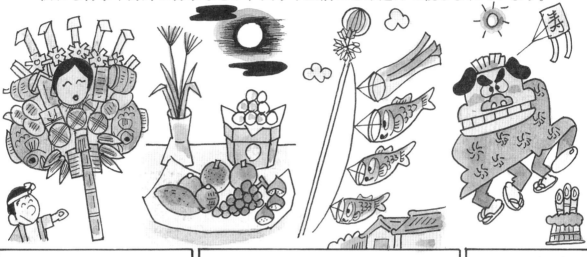

日本には、春、夏、秋、冬の四季があり、祖先から受けつがれている伝統文化があります。

これはとても豊かな生活のようですが、逆に季節の移りかわりをあまり感じられなくなり、物ごとをすべて合理的に考えてきたのではないでしょうか？

今、私たちの身の回りには便利な生活用品があふれています。

この章は、お祭り大好き人間の私たち夫婦がご案内いたします。

これらの古くからの言い伝えやしきたりをあらためて知ることは、とても大切だと思います。

季節の行事や祭りには生活に根ざした人々の知恵がいっぱいつまっています。自然への感謝と共生への願いが脈々と流れています。

※クリスマスなど、西洋から日本に伝わり、生活に定着した年中行事も含まれます。

正月はもともと新しい年に歳神様を迎えて、豊作を祈願する行事です。

正月飾りは、12月29日は「苦の日」、31日は「一夜飾り」といって、避けるべきなので、26、27、28、30日に飾るのが一般的です。

元旦の「旦」の字は地平線から昇る太陽をあらわしています。だから元旦は1月1日の朝のことです。

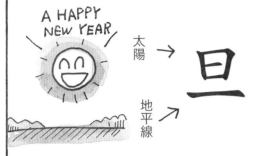

A HAPPY NEW YEAR

太陽 →
旦
地平線 →

元日は1月1日、一日中のことをいいます。

門松

門松は天から降りてきた歳神様の目印で常緑の木を立てたのが始まりです。飾り方は地方によっていろいろあります。

門松は七日まで立てておくのがふつうで、この期間を「松の内」といいます。

略式の門松

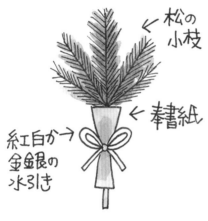

← 松の小枝
松 →
← 奉書紙
紅白か金銀の水引き →

正式なものを飾る家は少なく、ふつうは略式のものを飾ります。

正式な門松

← 竹
← 梅
松 →
笹 →
縄 →
← むしろ

門に向かって右に雌松を、左に雄松を立てます。

しめ飾り

しめ飾りは歳神様をお迎えする場所を清め、災いが入ることを防ぐ意味があります。

輪飾り

ウラジロ →
← ユズリハ
四手 →
← ワラ

机
水道の蛇口

しめ飾りを簡略したもので台所、水道の蛇口、トイレなど家のどこに飾ってもかまいません。

しめ飾り

橙 →
← 紙
← 伊勢エビ
ウラジロ →
← 四手
ほんだわら（コンブ）
← ワラ

玄関の正面に飾ります

※正月飾りの項目や様式は、年々簡略化される傾向にあります。

国旗の飾り方

国旗を掲げるのは日の出から日没までが正式とされています。

国旗を立て右側の旗ざおが手前にくるように交差させます。

1本の場合は向かって左側に、2本の場合は左右に立て右側の旗ざおが手前にくるように交差させます。

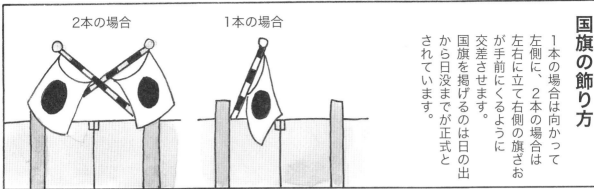

2本の場合　　　1本の場合

しめ縄

しめ縄は秋に収穫した新しいわらで編み、正月を迎えるにあたって張り替えます。しめ縄は神聖な場所を示します。

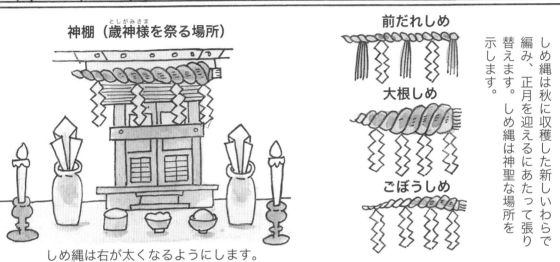

神棚（歳神様を祭る場所）

しめ縄は右が太くなるようにします。

前だれしめ

大根しめ

ごぼうしめ

鏡餅

鏡餅は歳神様へのお供え物としてもともとは脇床へ置きましたが、今は床の間に飾ることが多いようです。

扇（末の方に広がっていく形から家が代々栄える）

伊勢海老（腰がまがった姿から長寿をあらわす）

橙（代を重ねることから子孫が栄える）

昆布（よろこぶにかけている）

裏白（裏表のない心をもち続ける）

御幣（神が宿る所）

譲葉（子孫が栄える）

三方

床飾り

お正月の部屋飾りは床の間に飾る床飾りが一般的です。

おめでたい掛け軸

屠蘇器や香炉

中央に三方にのせた鏡餅

福寿草、葉牡丹、水仙、雪柳などのお正月の花

床の間がない場合は飾り棚やサイドボードの上に白い布をかけて代用してもよいでしょう。

元旦に頂くおめでたいお酒、お屠蘇は正式には肉桂（にっけい）、山椒（さんしょう）、桔梗（ききょう）、防風（ぼうふう）、細辛（さいしん）などを絹の袋に入れてみりんや酒に浸したものです。

日本酒やワインにかえてもよいでしょう。

これは中国からきた風習で、この酒は鬼を屠絶（とぜつ）して、人の魂を蘇生（そせい）（生き返らせる）とされていて、この2つの文字をとって屠蘇とよばれるようになりました。

若い人から順に飲むのがしきたりです。三つ重ね（みつがさね）の盃の一番上から順に屠蘇を注ぎ、計3回飲み、次の人に回すのが一般的です。これは若さを年長者が飲み干して、いつまでも若々しくいられるようにとの願いがこめられています。

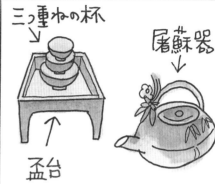

三つ重ねの杯

屠蘇器

盃台

お雑煮は大みそかに神様に供えた野菜、魚、米、餅などを元旦に下げ、鍋で煮こんで家族で食べ、1年の無事を祈るという意味があります。味付けや中の具は地方や各家庭によってさまざまです。ここで紹介するものも、ほんの一例です。

東京

・切り餅
・かつお節、しょうゆ味
・鶏肉、小松菜、大根、しいたけ、かまぼこ、ゆず

仙台

・切り餅
・はぜ、しょうゆ味
・笹かまぼこ、はぜ、さけの腹子、しみ豆腐、ごぼう、大根、にんじん

北海道

・切り餅
・昆布しょうゆ味
・さけ、じゃがいも、ごぼう、大根、にんじん、いくら

正月の膳には柳ばしを使います。柳で作った白木のはしで両側が細くなっているのは、片方は神様が食べるもの、もう片方は人間が食べるものとされています。柳は「家内喜」（やなぎ）と書いておめでたい木とされています。

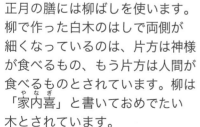

熊本

・丸餅
・かつお節、昆布しょうゆ味
・鶏肉、里芋、大根、にんじん、しいたけ

香川

・あん入り餅
・昆布、白みそ味
・大根、にんじん、油揚げ、かまぼこ

京都

・丸餅
・昆布、白みそ味
・かしら芋、にんじん、大根、三つ葉、かまぼこ

お節料理（せち）

お節というのは御節供（おせちく）の略でもともとは五節句（ごせっく）に作られていました。

五節句（ごせっく）

人日（じんじつ）	1月7日
上巳（じょうし）	3月3日
端午（たんご）	5月5日
七夕（たなばた）	7月7日
重陽（ちょうよう）	9月9日

この料理を歳神様（としがみさま）に供え、それをいただきながら、無病息災と家内安全を祈りました。

それがいつからかお正月料理だけをいうようになりました。

かつては大みそかにできあがったお節を重箱に詰め、除夜（じょや）の鐘とともに神棚に供えてから一家で食べました。

ゴしゃこン

四段重ねに詰めるようになったのは、江戸時代のことで、それぞれ奇数個の品物を詰めます。現代では二段重ね、三段重ねがふつうで、料理も洋風や中華風など、個性的になってきました。

詰め方の順番や内容は地域によって変わります。

与の重（酢のもの）

わかさぎの南蛮漬け、錦紙巻き、紅白なます、鯖生鮨（さばなまずし）など

三の重（煮もの）

手鞠麩（てまりぶ）、昆布巻き、小芋、梅花人参、たけのこの含め煮など

二の重（焼きもの）

鯛の黄金焼き、松笠いか、伊勢えび、ぶりの照り焼きなど

一の重（口取り）

田作り、伊達巻き、栗きんとん、かまぼこ、黒豆、数の子など

黒豆

マメ（健康）にすごせるように

伊達巻き（だて）
巻き物の形で書物や文化を象徴

れんこん
穴にちなんで、先の見通しがよくなるように

数の子

卵がたくさんで子孫が繁栄するように

えび

腰が曲がるまで長生きできるように

きんとん
「金団（きんとん）」という字を財産に見たて1年の豊かさを

さと芋
子孫繁栄を願います

鯛
「めでたい」にかけた語呂合わせ

田作り（たづくり）
豊作を意味します

昆布巻き
「よろこぶ」にかけた語呂合わせ

初詣は本来、元日の朝祝い膳を囲んでからお参りします。最近は除夜の鐘を聞いてから出かける人が多くなりました。これは昔、夜半から元旦にかけて社寺にこもった「二年参り」のなごりといわれています。

元旦に限らず松の内（7日または15日）にすませればよいとされています。

初詣はその年のもっともよい方角にあたる神社にもうでる習わしがあり、「恵方参り」と呼ばれたものです。最近は方角に関係なく好みの神社に出向くのがふつうとなりました。

絵馬は願い事を書いて奉納所に納めます。

お守りは一年間身につけます。

破魔矢 は自宅の神棚や鴨居に置きます。

参拝の仕方

① 手水で身を清めます。

② おさい銭を入れ鈴を鳴らします。

③ 2回礼をします。

④ 2回かしわ手を打ちます。

⑤ 祈念して一礼します。

七福神

大変おめでたいとされて祀られる七福神は、インド、中国、日本で福を招く神として古くから信仰されてきた神々を組み合わせたものです。

恵比須 （えびす）
商売繁盛の神 漁業の神

布袋和尚 （ほていおしょう）
金運の神

大黒天 （だいこくてん）
豊作や財運をもたらす神

福禄寿 （ふくろくじゅ）
長寿など幸福の神

毘沙門天 （びしゃもんてん）
戦いに勝たせてくれ、財産を守る神

寿老人 （じゅろうじん）
不老長寿の神

弁財天 （べんざいてん）
芸能や知恵などの神

若水（わかみず）

元日の早朝に年男（その年の干支にあたる男子）が、正装（紋付き、羽織袴）をして、井戸や泉からはじめてくんだ水を歳神様に供えたり食事に使ったりします。

この水を「若水」と呼び、これを飲むと1年邪気を払うといわれます。

事始め（ことはじめ）

正月二日は弓初め（武士）、初山（農家）、縫い初め（商家）など事初めの式が行われる日でした。

現在は書き初め、弾き初め、お茶の初釜など、新年を迎えて心新たに日常の作業を開始することをいいます。

初夢

元日の夜から二日にかけて見るのが初夢で、その内容で一年の運勢を占います。

夢には神様のお告げが込められていると考えられていました。

縁起のよい夢は「一富士（いちふじ）、二鷹（にたか）、三茄子（さんなすび）」といわれ、枕の下に宝船の絵をしくという風習もあります。

初荷・初売り（はつに・はつうり）

かつての仕事初めは1月2日でした。

この日にはじめて出荷する商品を初荷といい、初荷を仕入れて商品を販売することを初売りといいます。

現代では、元日から開いている店も多く、特にデパートの初売りでは多くの人でにぎわいます。

今年も頑張るぞう!!

年始回りは、かつて宮中で新年に天皇が臣下から祝福を受ける「朝賀の儀」として行われていたものが武士の間に広まり、やがて一般的になったといわれています。

ですから、夫婦それぞれの親元、仲人、お世話になっている人など目上の方を訪れるのが普通となっています。

年始回りのマナー

訪問する前に先方の都合を聞きます。年末に連絡しておくとよいでしょう。

いつがご都合よろしいですか

元日は避け、2日から松の内までにすませます。時間も早すぎないよう午前11時からにしたほうがよいでしょう。

お正月は家族で

服装は改まったものにします。

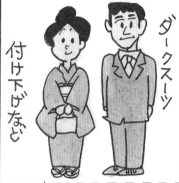

付け下げなど

ダークスーツ

「御年賀」と書いたのし紙をつけて、手軽な年賀の品を用意します。

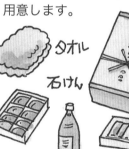

御年賀

タオル

石けん

酒

菓子折り

など

お歳暮を贈っている場合は、ごあいさつのしるし程度でかまいません。

お歳暮

玄関先であいさつをすませます。先方に勧められてあがっても早めに帰るのが礼儀です。

お年玉

お年玉は「歳神様から魂をさずかる」という意味の「歳玉」が由来とされています。

お年玉はポチ袋に入れて用意しておきます。新札を使い、3つ折りにするとちょうどポチ袋におさまります。

小学校に上がる前の子どもには品物を贈ったほうがよいでしょう。

お年玉をあげるのは高校生ぐらいまでとします。

目上の者が目下の人に渡すのが礼儀です。ですから年始先の上司のお子さんにはお年玉をあげるのは失礼にあたります。

逆に上司から自分の子どもにお年玉をもらってもお礼を言うだけでかまいません。

お年玉

七草がゆ（ななくさがゆ）

1月7日は、七草正月、七日節句ともいわれ、七日正月（なのかしょうがつ）、7日の朝、春の七草を入れたおかゆを炊いて食べるのが七草がゆです。

中国では7日に7種の若葉をあつもの（汁）にして食べる習慣があり、これが日本に伝わったといわれます。本来の意味は、無病息災を祈ってということですが、お正月で疲れ気味の胃を休める効果もあります。

春の七草

せり

なずな

ごぎょう

はこべら

ほとけのざ

すずな

すずしろ

春の七草は手に入りにくいので小松菜（こまつな）や春菊（しゅんぎく）などありあわせの青み野菜でつくるとよいでしょう。

鏡開き

1月11日には、お正月の間歳神様（としがみさま）にお供えしていた鏡餅（かがみもち）を食べます。歳神様（としがみさま）につながるお供えを食べることで1年幸せにすごそうという意味があります。

本来武家社会の行事だったので、刃物で「切る」という言葉は避けて「開く」にしたものです。

木槌（きづち）で割る　or　手で割る

お汁粉やお雑煮にします。

油で揚げてかき餅のようにしたり、ピザやグラタンのようにしてもよいでしょう。

小正月（こしょうがつ）

元日を「大正月（おおしょうがつ）」と呼ぶのに対し、十五日を「小正月（こしょうがつ）」「女正月（おんなしょうがつ）」「男正月（おとこしょうがつ）」と呼びます。

この日は家事を男性が受け持ち、女性の休養日にする風習があります。暮れから正月にかけて多忙をきわめた主婦のために、せめて一日でも家事から解放してあげようとしたのでしょう。

小正月にあずきがゆを食べると、一年中病気をしないといわれています。

あずきがゆ

おかゆにゆであずきと塩を加えます。

節分

節分は季節の分かれ目のことで、本来は立春、立夏、立秋、立冬とそれぞれの前日をさします。現在では、立春の前日のみをさすようになり、この日は二月三日ごろにあたります。

この日は災害や病気を鬼に見たて、豆で邪気を追い払う儀式を行います。大豆には悪いものを追い払う力をもっているといわれ「福豆」ともいいます。

由来

① 706年(慶雲3年)、疫病が大流行しました。

② そのころ、中国には大みそかに豆で鬼を追い払う「追儺」という行事がありました。

③ そこで当時の文武天皇が、厄払いに追儺の行事をしました。

由来はその他、諸説あります。

豆まきの仕方

① 夜に家の外に向かって、「鬼は外」と2回唱えながら豆をまきます。

鬼は外ーっ

② 家の中に向かって「福は内」と2回唱えながら豆をまきます。

福は内ーっ

③ 鬼に戻ってこられないよう、福が外に逃げないように、すぐ窓をしめます。

ピシャ

④ 1年の無病息災を祈って、数え年の分(満年齢プラス今年の分)だけ食べましょう。

ポリポリ

やいかがし

「焼き嗅がし」の意味で、焼いた鰯の頭を柊の枝に刺し、門口や軒下につるし、鰯の臭いと柊のトゲで鬼を追い払うおまじないです。

恵方巻き

節分の夜に、恵方(その年に歳神様が宿る方角)に向かって太巻き一本を切らずに無口で食べれば1年間無病息災で過ごせるという風習です。

もぐもぐ

祭

針供養（はりくよう）

針供養は江戸時代に始まった女性の行事で、この日は針仕事を休み、一年の間に出た折れた針や曲がった針をコンニャクや豆腐に刺してお供え物をして供養します。そして針仕事が上手になるように祈願します。

針供養は2月8日に行うのが一般的ですが、12月8日に行う地方もあり、両方の所もあります。

初午（はつうま）

2月の最初の午の日に行われる稲荷神社の祭礼を、「初午」といいます。

伏見稲荷はもとより、全国の稲荷神社でにぎやかに行われます。

稲荷は「稲生」の意味で、もともとは五穀豊穣の田の神でしたが、だんだん商売繁盛、家内安全の神として広く信仰されるようになりました。

バレンタインデー

2月14日のバレンタインデーは、日本では女性から男性へチョコレートを贈り、愛を告白する日になっていますが、世界各国では男女を問わず恋人に贈り物をする日になっています。

バレンタインの由来

①3世紀ローマ帝国皇帝クラウディウス2世は強兵策として、兵士の結婚を禁止しました。

兵士の結婚を禁止する！

これでは士気があがらない

私には妻や子どもがいる！死にたくない！

②しかしキリスト教の聖人ヴァレンティヌスはこれに反対して、何組もの結婚を執り行いました。

③これを知ったクラウディウス2世は怒り、ヴァレンティヌスを処刑してしまいました。

ヴァレンティヌスが殉職した日が2月14日なので、この日を「愛を与える日」や「人類愛をたたえる日」として、贈り物をする風習ができました。

桃は昔から悪魔を払う神様とされていて、「生命力」「不老」「平和」の象徴でもあります。

「桃の節句」ともいうのは、旧暦だと、このころが桃の季節だったからです。

五節句

節句	日
「人日」じんじつ	1月7日
「上巳」じょうし	3月3日
「端午」たんご	5月5日
「七夕」たなばた	7月7日
「重陽」ちょうよう	9月9日

女の子の幸せを願い、3月3日に行われるひな祭りは、中国の古くからの祝い日の五節句の一つです。

由来と発展

中国では三月上巳の日（最初の巳の日）が悪日とされていたため、紙でつくった人形で体をさすって身を清める風習がありました。

また、日本の平安時代の貴族は紙で人形を作り、けがれを払ってから川に流していました。

ひな祭りはこの2つの風習が結びついたものとされています。

今でも地方によっては流しびなの行事が残っています。

室町時代になると、人形は流さず飾るようになりました。

江戸時代の元禄のころから、現在のような立派なひな飾りになりました。

内裏びなは天皇の生活を想像してつくられたようです。色々な道具はいいお嫁さんになるよう願いが込められていふえます。

ひな人形を飾る時期は特に決められていませんが、2月の中旬ごろから、遅くとも1週間前には飾るようにします。地域によっては旧暦の3月（4月3日）に祝う所もあります。また前日に飾るのは「一夜飾り」といい、避けた方がよいとされています。

片づけは早くしないと縁遠くなるという言い伝えもあり、昔は4日の朝にはしまっていました。

ほこりをよく払い、やわらかいティッシュペーパーなどに包み、防虫剤といっしょに箱に入れます。

ひな人形の飾り方

内裏びなは関東では向かって左側が男びな、右側が女びなで関西ではこの逆になります。

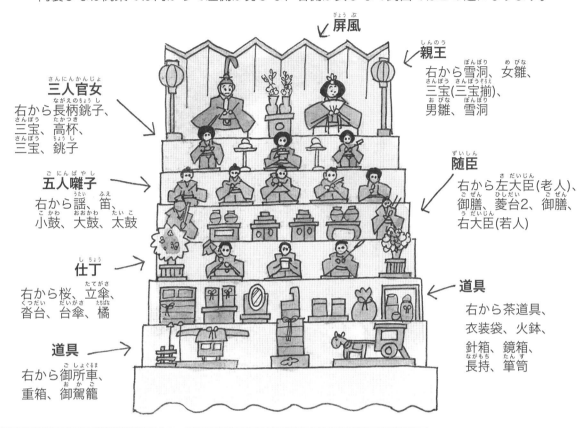

屏風

親王
右から雪洞、女雛、
三宝(三宝揃)、
男雛、雪洞

三人官女
右から長柄銚子、
三宝、高杯、
三宝、銚子

五人囃子
右から謡、笛、
小鼓、大鼓、太鼓

随臣
右から左大臣(老人)、
御膳、菱台2、御膳、
右大臣(若人)

仕丁
右から桜、立傘、
沓台、台傘、橘

道具
右から茶道具、
衣装袋、火鉢、
針箱、鏡箱、
長持、箪笥

道具
右から御所車、
重箱、御駕籠

ひなあられ

もち米をいって、砂糖をかけて作ったあられです。

白酒

かつては桃花酒が飲まれていましたが、江戸時代からこの白酒が飲まれるようになりました。

ひしもち

赤（桃をあらわす）
白（雪をあらわす）
緑（草をあらわす）

白い雪がとけて緑の草がめばえ、紅い花が咲くという意味があります。赤いもちにはクチナシが入っています。緑のもちにはヨモギが入っています。

ちらし寿司

ハマグリのお吸い物

ハマグリは、二枚の殻が他のものとは合わないことから、女性の貞節をあらわします。

ヨモギ

クチナシ

啓蟄（けいちつ）

やっと気温も上がりはじめ、地中もぬくもりはじめ、冬眠中の虫たちが這い出てくるのが啓蟄で３月５日ごろからになります。

蟄は「虫ひそむ」と読み、啓は「ひらく」と読み、啓蟄とは「ひそめる虫が出てくる」という意味です。

春のお彼岸（ひがん）

春のお彼岸は、春分の日をはさんで前後３日ずつの７日間をいい、３月17日～23日ごろになります。そして最初の日を「彼岸の入り」、春分の日を「彼岸の中日」、最後の日を「彼岸の明け」といいます。

春のお彼岸（7日間）

23日	22日	21日	20日	19日	18日	17日
↑「彼岸の明け」			↑春分の日「彼岸の中日」			↑「彼岸の入り」

「彼岸」とは仏教用語で、「向こう岸」のこと、すなわち極楽浄土を意味します。

この期間中は先祖に対する供養の期間とされ、墓参りや寺詣りが行われます。

お墓参りの作法は127ページをご覧下さい。

春分の日は昼夜の長さ同じで太陽が真西に沈むためその日は極楽浄土に一番近づくとされています。

仏教では、極楽浄土は太陽が沈む西方にあるとされています。

ミニ知識

ぼた餅とおはぎ、呼び方は違いますが同じものです。

春はボタンの花に見たてて「ぼた餅」

秋はハギの花に見たてて「おはぎ」

ちなみに夏は「夜舟」、冬は「北の窓」の名がついています。

花見

花見はもともと、春先に農民が農作業祈願のために行う風習でした。花も桜だけでなく、つつじやこぶしなど、その地方によって違っていました。

中でも桜は気候に敏感なため、農作業を始める目安になり、また桜には稲の神が降りると考えられていたため、神と飲食を共にして豊作を祈りました。

これがルーツと考えられています。

平安時代になると宮中や貴族の間で桜の花見が盛んに催されるようになり、たくさんの和歌が詠まれました。

江戸時代になると花見は武士や町人の間にも広がっていきました。

花祭り

花祭りは「灌仏会」「仏生会」「浴仏会」ともいい、お釈迦様の誕生を祝う法会です。

寺院ではいろいろな花を飾った「花御堂」を設けます。

お釈迦様のこのポーズは、生まれてすぐに7歩歩き、手を上下に向け「天上天下唯我独尊」と言ったという説話に由来します。

これは「人生の正しい姿を見つめて誠の道を進もう」ということです。

竹のひしゃくで3回甘茶を注いで拝みます。

甘茶は天の竜王がお釈迦様の誕生を祝ってお清めの水を注ぎかけた伝説に由来します。

甘茶は持ち帰って飲むと体が丈夫になり、目につけると目がよくなるといわれています。

またこの甘茶で墨をすり、おまじないを書いてその紙を戸口に逆さに貼っておくと虫除けのまじないになるといわれています。

「千早ぶる卯月八日は吉日よ、神さげ虫を成敗ぞする」

五月五日の男の子の「端午の節句」は「菖蒲の節句」「重五」ともいいます。

由来

端午の節句は「端め」、午は「五」で、本来は毎月の五日をさします。午は五と音が同じであることから古代中国では5月5日を端午の節句として邪気を払う行事を行いました。

薬草をつみ、邪気払いの効果があるとされる菖蒲酒を飲んだといわれます。

これが日本に伝わりました。

一方日本では、「早乙女」と呼ばれる女性たちが菖蒲などで屋根をふいた小屋や神社にこもって身を清める厄払いが行われていました。

この2つが結びついて菖蒲湯に入るなどの風習が生まれました。

江戸時代に「菖蒲」が「尚武」「勝負」に通じることから男の子の災厄を祓う節句になったと言われています。

菖蒲（しょうぶ）
尚武（しょうぶ）
勝負

五月人形の飾り方

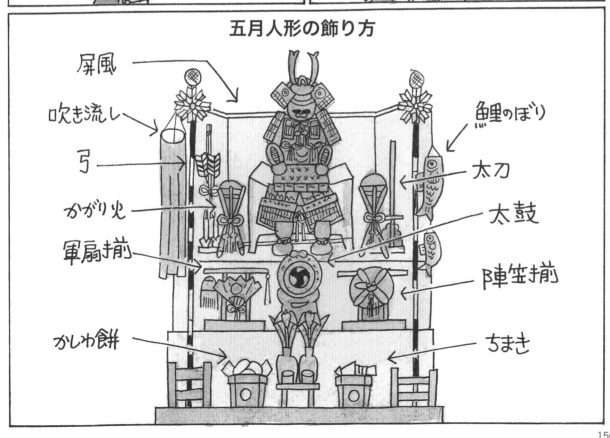

屏風／吹き流し／弓／かがり火／軍扇揃／かしわ餅／鯉のぼり／太刀／太鼓／陣笠揃／ちまき

鯉のぼり

鯉には滝を登って竜になる「登竜門」の伝説があり、立身出世のシンボルとされてきました。

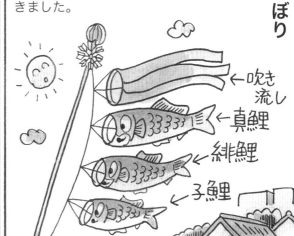

←吹き流し
←真鯉
←緋鯉
←子鯉

菖蒲

菖蒲の独特な香りと鋭い葉の形が邪気をはらうとされています。

菖蒲酒
菖蒲湯
軒先につるす
まくらの下にしく

鍾馗

疫病を追い払う神です。

金太郎

強くて元気に育って欲しいという願いが込められています。

柏餅

柏は新芽が出ないと古い葉が落ちないことから、子孫繁栄の願いが込められています。

柏の葉

ちまきの由来

① 古代中国の政治家屈原は国を憂いて自殺しました。

② 人々は悲しんで、命日の日に竹の筒に米を入れて投げ入れました。

チャポン

ザブン

③ すると屈原の幽霊が出てきて言いました。

「米はちがやの葉で包んで糸でむすんでほしい。」

こうして、人々は言われた通りにしたといわれています。

端午の節句の料理

タケノコは一筋ごとにのびるので、元気に育ってほしいと願い、食べます。

カツオは勝男につながります。

出世魚(成長にしたがって名前が変わる)は立身出世を願います。

ワカシ→イナダ→ワラサ→ブリ（※地域で呼び名は変わります）

母の日

五月の第2日曜日は日ごろの感謝の気持ちを込めて、母親にカーネーションを贈る「母の日」です。

由来

① 20世紀の初め、アメリカのアンナ・ジャービスという女性が母親の葬儀の時、母の好きだった白いカーネーションを捧げました。

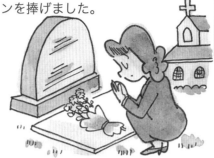

② そして参列者にも配りました。

③ それを聞いてデパート経営者が5月の第二日曜日を母に感謝する日にしようと提案しました。

④ その後、ウィルソン大統領が1914年、アメリカ議会で正式に5月の第2日曜日を母の日に制定しました。

日本に伝わったのは明治末期のころで、大正時代には教会で行われ、だんだん広まっていきました。そして昭和24年5月に初めて母の日が行われました。

母のいる人は赤いカーネーションを贈り、いない人は白いカーネーションを贈るのが一般的です。

赤いカーネーションの花言葉は「母の愛情」です。

白いカーネーションの花言葉は「私の愛情は生きている」です。

母の日のプレゼントアイデア

高価なものではなくても、日ごろほしいと思っているものを考えてプレゼントすると喜ばれるでしょう。

スカーフ

エプロン

ハンカチ

チケット

アクセサリー

バッグ

掃除券や肩たたき券

など

衣替え

衣替えは季節に合わせて衣服を替えることです。

最近は温暖化や空調の普及もあり、いっせいに衣替えすることはなくなってきたようです。

由来

平安時代の宮中では物忌みの日に行われるお祓いの行事として、旧暦の4月1日と10月1日に行われていました。

夏の着物

冬の着物

江戸時代に木綿が普及すると、幕府は年に4回の衣替えを定めました。これが庶民の間にも広がりました。

「袷（あわせ）」
裏地のついた着物で春と秋に着ます。

「帷子（かたびら）」
裏地がなく、夏に着ます。

「綿入れ（わた）」
防寒用に綿が入っていて、冬に着ます。

明治時代になると、政府は6月1日と10月1日を衣替えと定め、その習慣が今日まで伝わっています。

時の記念日

6月10日の時の記念日は1920年（大正9年）にできました。

由来

日本書紀によると、671年4月25日、天智天皇（てんじ）のころ、日本で初めて漏刻（ろうこく）（水時計）が時報を知らせたといわれています。

漏刻（ろうこく）

旧暦の4月25日は新暦の6月10日ごろにあたるので、この日を時の記念日にしました。

これは古代の時刻表です。

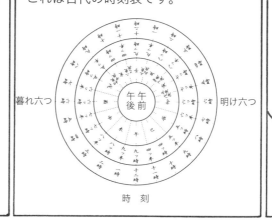

暮れ六つ　　　午後　午前　　　明け六つ

時刻

「おやつ」という言葉は、昔は2食だったので途中でお腹がすきます。そこで「八つ」（今の時間でいうと午後2時ごろ）に間食をとったところからきています。

父の日

6月第3日曜日の「父の日」は「母の日」に対して作られましたが、「母の日」に比べるとやや地味ですね。

① アメリカのジョン・ブルース・ドッド夫人(本名ソノラ)が子どものころ、父親が戦争にいってしまいました。

② 母親は留守の間、1人で頑張りましたが、父親が帰ってまもなく亡くなってしまいました。

③ 後には男の子5人と女の子1人（ドッド夫人）が残されました。

④ 父親は苦労して男手ひとつで6人を育てあげました。

⑤ しかし父親は子ども達が成人した後、亡くなってしまいました。

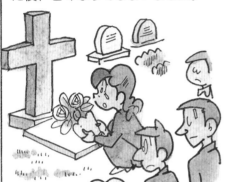

⑥ ドッド夫人は父の日を提案しました。

父の日を！

⑦ こうして父の日は1972年アメリカの正式な国民の祝日に制定されました。

日本で認知されるようになったのは、1982年に「ベストファーザー発表授賞式」などのイベントが行われるようになってからです。父の日はブラジルや台湾では8月、オーストラリアでは9月、スウェーデンでは11月と、国によって違います。

父の日のプレゼントアイデア

父の日はバラで感謝の気持ちをあらわします。

酒　システム手帳　財布　ワイシャツ　ネクタイ　傘
焼酎など　ベルト　CD　BEATLES

七夕 (たなばた)

七夕

七夕は七月七日、地方によっては8月7日に行われる星祭りです。

由来

中国には七夕の夜、織姫星にあやかって二つの星にお供えものをして裁縫や書道の上達を願う「乞功奠 (きっこうでん)」の風習があります。

また日本では、水辺に設けた機屋 (はたや) に巫女 (みこ) がこもって機 (はた) をおりながら神がくるのを待った「棚機つ女 (たなばたつめ)」の信仰があります。

この2つが一緒になったものといわれています。

夏の大三角形

旧暦の7月7日（新暦8月7日）にわし座のアルタイル（彦星）、こと座のベガ（織姫）が天の川をはさんで近づきます。そして羽根を広げては、白鳥座（カササギ）が2人の橋となります。

こと座 ベガ（織姫）

白鳥座 デネブ

わし座 アルタイル（彦星）

伝説

七夕は中国の星座伝説です。
天帝の娘、織女 (しょくじょ)（織姫 (おりひめ)）は牛飼いの牽牛 (けんぎゅう)（彦星 (ひこぼし)）と恋仲になり、仕事をしなくなってしまいました。怒った天帝は2人を天の川の東と西に引き離しますが、年に一度だけ、カササギの助けにより、会うのを許されるようになります。

七夕飾り (たなばたかざり)

笹竹を使うのは、笹竹は神聖なものとされていて、魔よけの力をもつといわれているからです。

七夕飾りは6日の夜に立て、7日の夜には取り払い、本来は川に流します。

「五色の短冊」はもとは5色の布を使っていましたが、その後紙になりました。

五色の短冊の色
紫(黒)、白、黄、赤、青

有名な七夕祭り
湘南ひらつか七夕祭り
安城七夕祭り
仙台七夕祭り　など

お中元（ちゅうげん）

お中元は、日ごろお世話になっている方々に贈ります。

由来

中国では三元（さんげん）といって一年に3つの名前をつけました。

1月15日「上元（じょうげん）」

7月15日「中元（ちゅうげん）」

10月15日「下元（かげん）」

そしてそれぞれにまつわる神を祝う日とされていました。

その中でも中元（ちゅうげん）は人の罪を許す神を祀（まつ）って罪滅ぼしをする日としてお供え物をしてきました。

7月15日

一方日本でもお盆のころ、親しい人たちの間で仏に供える供物を贈り合うという風習がありました。

この2つが結びついて現在のように半年間の区切りとしてお礼の品を贈るお中元（ちゅうげん）の風習ができました。

お中元（ちゅうげん）で避けたい品

食料品は今、宅急便も普及していますが、季節柄、注意が必要となります。

お茶は仏事のお返しに使われるので、新茶以外は贈りません。

下着や履き物は目上の人に対して失礼にあたります。

贈る時期によって表書きが変わります。

● 一般的に、7月15日までに贈ります。
→お中元（ちゅうげん）

● 7月15日を過ぎたら
→暑中見舞い

● 立秋（8月7〜8日）を過ぎたら
→残暑見舞い

お歳暮（せいぼ）

お歳暮は暮れから正月にかけて歳神様（としがみさま）や先祖を祀（まつ）るためにお供え物をしたのがはじまりです。

一般的にお中元（ちゅうげん）より高いものにします。

お歳暮（せいぼ）は12月の行事ですが、ページの関係で、ここで紹介します。

12月の初めごろから20日ごろまでに贈ります。

それを過ぎたら「お年賀」と書いて新年が明けてから贈ります。

生鮮食品は、暮れが押し詰まってからの方がよいでしょう。

土用の丑の日

土用は正確には年に4回あり、立夏、立秋、立春、立冬、それぞれの前日までの18日間をいいます。今では夏の土用を指すのが一般的です。

由来

江戸時代に博識で知られる平賀源内がいました。

鰻屋に頼まれました。

「夏は客足が落ちるんです。」

「うーむ。」

丑の日に「う」のつくものを食べると夏ばてしないという伝承がある。

「鰻屋さん、看板にこう書きなさい。」

本日土用丑の日

店は大繁盛しました。

土用に食べるとよいもの

うり類
体の熱を冷ます

スイカ
キュウリ
トウガン

体の熱をとり、肝機能を高める

しじみ

疲労回復、抗菌作用にすぐれている

梅干し

めん類の中で、最も消化吸収がよい

うどん

花火大会

1732年、享保の大飢饉が起き、また江戸市中に疫病が流行し、たくさんの死者がでました。

そこでその翌年、死者の霊を弔い悪疫退散を祈って、江戸幕府が水神祭が行われた時、花火を打ち上げたのが始まりといわれています。

「たまやーっ」「かぎやーっ」のかけ声は、当時「玉屋」と「鍵屋」という二つの大きな花火屋があったからといわれています。

「たまやーっ！」
「かぎやー！」

カー
カー

お盆

お盆は正式には「盂蘭盆会（うらぼんえ）」といい、先祖の霊を迎えて供養する行事です。旧暦7月の行事なので、月遅れの8月13日〜16日に行う所が多くなっています。

由来

お釈迦様の弟子で神通力のある目蓮（もくれん）が、亡き母を透視したところ、地獄に落ちて逆さづりになっていました。

そこでお釈迦様に相談しました。

7月15日に供養しなさい。

目蓮（もくれん）が教えられた通りにすると、母は苦しみから救われました。

また、日本は古くから先祖の魂を祀る「魂祭（たままつり）」の風習がありました。

現在のお盆は、この盂蘭盆会（うらぼんえ）と魂祭がひとつになってできた風習といわれています。

盆棚（ぼんだな）

「精霊棚（しょうりょうだな）」「先祖棚（せんぞだな）」ともよばれ仏様をお迎えして供養する祭壇です。13日の朝、仏壇の前や縁側などに設けます。

盆花
枯梗、荻、娘花、なでしこ、山百合など

仏壇の扉は閉めます

位牌

水

鈴（りん）

線香

灯明

線香立て

きゅうりの馬はこれに乗って早くこの世に帰ってきてもらいなすの牛はゆっくりもどって欲しいという願いをあらわしています

お供え物には地域差があります。

そうめん
祖先の霊との縁が長く続きますように

団子
あん入り、白玉、きなこなど種類はさまざま

ほおずき
霊は丸いものを好むので、歓迎の意味で

お盆の一般的なしきたりです。

① お盆の墓参りは先祖でお迎えするという意味で13日に行います。

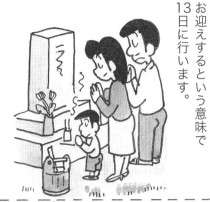

② 先祖の霊が帰ってくる目印となる迎え火は13日（お盆の入り）の夕方、門の外でたきます。

おがら（麻の茎）を素焼の皿の上に「井」の形に組んで燃やします。

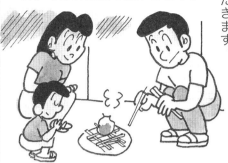

③ ご霊膳は14、15日に精進料理を朝、昼、晩にお供えします。

仏壇側にセットします

→ 仏壇側

はし →
みそ汁 →
煮豆 →
ご飯
煮物
つけもの

④ 14日か15日に僧侶に読経してもらいます。

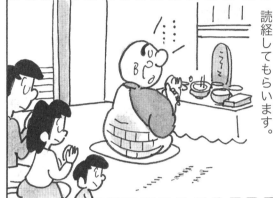

⑤ 16日の夕方から夜にかけて送り火をたき、精霊にかえってもらいます。

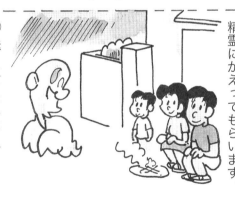

⑥ 送り火をたいたら、お供えや飾りを明け方までに、川や海へ流すのが伝統的なしきたりですが、今は川の汚染などの問題から控えるのが一般的です。

精霊流し

盆踊り

盆踊りは夏の風物詩として定着していますが、もともとはお盆に迎えた先祖の霊を迎えてなぐさめるためのものです。
鎌倉時代の一遍上人が広めた念仏踊りが起源とされています。

新盆

家族が亡くなって初めてのお盆を新盆といい「にいぼん」「しんぼん」また「初盆」など地方によって呼び方はいろいろです。
ふつうのお盆より手厚く供養するのが習わしです。仏になり初めて帰ってくる霊が迷わないように白無地の盆提灯を飾ります。

白い無地の盆提灯

手厚く供養

お月見（十五夜）

旧暦8月15日の夜に、月見団子や収穫物を供え、ススキを飾って月を愛でます。

現在は太陽暦なので、満月の夜は年によって違いますが、旧暦では8月15日は必ず満月になります。新暦では9月20日ごろになります。

旧暦では7月、8月、9月が秋にあたり 7月が「初秋」8月が「中秋」9月が「晩秋」になります。そこで8月の満月として、「中秋の名月」ともいわれます。

由来

① 中国では唐の時代、「月を見る行事」が盛んになりました。

② それが日本に伝わり、奈良、平安時代には貴族の間で月見の宴が華やかに催されました。

③ 一方農民の間では、秋の実りに感謝する、十五夜祭りが古くから行われてきました。

これが一緒になりました。

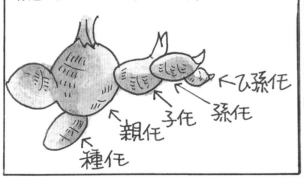

三方に月見団子を盛り、秋の七草（なければススキだけでもOK）を飾り、農作物を供えます。十五夜に天気が悪いときは、翌日十六夜（いざよい）にお月見します。

十五夜は「芋名月」といって初物の里芋を供える風習があります。里芋は子孫繁栄の縁起のよいものとされています。

種芋　親芋　子芋　孫芋　ひ孫芋

月見団子は下から9個、4個、2個盛ります。数は15個（うるう年は13個）が多いようです。

地域によって異なります。

十三夜（じゅうさんや）

旧暦の9月13日（新暦10月末ごろ）にも月見をする習慣があり、これを「十三夜」とよびます。ちょうど豆や栗の収穫期にあたるため、「豆名月（まめめいげつ）」「栗名月（くりめいげつ）」ともよばれます。

十五夜だけを月見するのは「片月見（かたつきみ）」といい、忌み嫌う地域もあります。

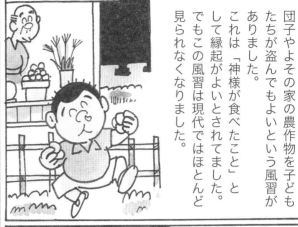

お月見の夜だけは、お供えものの団子やよその家の農作物を子どもたちが盗んでもよいという風習がありました。これは「神様が食べたこと」として縁起がよいとされてました。でもこの風習は現代ではほとんど見られなくなりました。

和菓子の「最中（もなか）」はもともと満月をイメージして作られたといわれています。

秋の七草（ななくさ）

すすき　おみなえし　なでしこ　くず　ききょう　萩　藤ばかま

春の七草（ななくさ）は食用ですが、秋の七草（ななくさ）は観賞用です。

月の呼び名

19日	20日	21日	23日	30日	1日
臥待月 寝待月 ※6	更待月 ※7	二十日余の月 ※8	下弦の月	三十日月 ※9	新月

18日	2日
居待月 ※5	二日月

※1　とおかあまり　　※6　ふしまちづき・ねまちづき
※2　こもちづき　　　※7　ふけまちづき
※3　いざよい　　　　※8　はつかあまり
※4　たちまちづき　　※9　みそかづき
※5　いまちづき

17日	3日
立待月 ※4	三日月

16日	15日	14日	13日	10日	7日
十六夜 ※3	十五夜 満月 望月	小望月 ※2	十三夜	十日余の月 ※1	上弦の月

恵比須講（えびすこう）

恵比須講は主に商屋が商売繁盛、家運隆盛を願って恵比須様を祀る行事です。

由来

10月は神無月（かんなづき）といって、日本の神様は皆出雲に行ってしまうとされます。

恵比須様は留守神様なので、これをなぐさめるためにはじまったといわれています。

出雲大社

関東では10月20日に行うことが多いので、「二十日えびす」といい、関西では1月10日に行うことから「十日戎（とおかえびす）」といいます。

いらっしゃーい

恵比須（えびす）

七福神のひとりで、海上、漁業、商売の守り神です。

ハロウィン

ハロウィンは11月1日にキリスト教団で行われる「万聖節（ばんせいせつ）」（あらゆる聖人を祀る祝日）の前夜祭のことです。

由来

もともとはケルト人のお祭りでした。

ケルト民族は1年の終わりを10月31日としていました。この夜は魔女や妖精が出てきて、死者の霊が家族をおとずれるといわれていました。

そこで身を守るため、仮面をつけ魔除けのたき火をたいたといわれています。

この祭りがキリスト教にとり入れられました。

アメリカの子どもたちはこの夜、お化けのかっこうをして「トリック・オア・トリート」（おかしをくれなきゃいたずらするぞ）といって、家々をたずねます。

ハッピーハロウィン

ジャック・オ・ランタン

162

冬至（とうじ）

冬至は一年中で最も昼間が短く、夜が長い日です。旧暦では11月の中ごろ、新暦では12月22日ごろにあたります。

二十四節気の最後になります。

昔、中国では、冬至が暦の始まる日とされ、この日を境にまた日が長くなり、太陽の力が復活することから「一陽来復（いちようらいふく）」ともいいます。

特に11月1日に冬至が当たると「朔旦冬至（さくたんとうじ）」といって喜ばしい兆しとされ、宮中で祝いの祝宴が行われ、この風習が日本の宮中にも伝わりました。

柚子湯（ゆずゆ）

冬至の日、柚子湯（ゆずゆ）に入ると風邪をひかないという言い伝えがあります。柚子（ゆず）の香りは邪気を祓うという力があるとされていて、実際血行を促進する効果もあります。

柚子（ゆず）は二つに輪切りにし、木綿の袋に入れて浴そうに入れます。

または丸のまま浮かべます。

冬至（とうじ）の食べ物

「冬至（とうじ） 冬なか 冬始め」といわれます。ますます寒くなる冬をのりきるため、いろいろな物を食べる風習があります。

かぼちゃ

栄養価が高く野菜の少ない冬に重宝します。

あずきがゆ

あずきの赤色が邪気を祓う色とされています。

こんにゃく

「とうじ、こんにゃく、すなはらい」といい、新年を前に体内の砂を払います。

冬至に「ん」のつくものを食べると「運をよぶ」という言い伝えがあります。

うどん　にんじん　みかん　れんこん　なんきん（カボチャ）

かんてん　はんぺん　だいこん　きんかん　ぎんなん

など

クリスマス

約二千年前、ベツレヘムの馬小屋で生まれたイエス・キリストの誕生を祝う「降誕祭」でキリスト教団では復活祭と並ぶ大切な祝祭です。

キリストの誕生日は不明ですが、四世紀半ばのローマ時代に「太陽神の祝祭日」（日がまた長くなって太陽の力がよみがえることを祝う祭り）をキリストの降誕祭に選んだともいわれています。

アーメン

クリスマスカラーといえば、赤、緑、白ですが、それぞれに意味があります。

赤＝ 罪を救うためキリストが流した血の色、愛と寛大さ。

緑＝ 常緑樹をあらわし、永遠の命。

白＝ 純潔、純白。

Christmasを「X'mas」と書くのはキリストの頭文字がギリシャ語で「X」だからです。

Χριστος

クリストス、ハリストス、フリストスと読みます。

サンタクロースは子どもの守護神「セント・ニコラウス」がなまったものといわれています。

クリスマスツリー

フランスで1605年に飾られたという記録が最も古く、16世紀にマルティン・ルターが始めたともいわれています。

ロウソクは暗い夜をてらす光

実り豊かなことを願うリンゴ

ひいらぎはキリストがかぶせられた冠を、赤い実はキリストの血をあらわす

飾り付けは天使の仕事といわれその印に「天使の髪」に見たてた銀の糸をツリーの上から円を描くように飾る。

キリストの生まれたベツレヘムへ賢者を導いた星

キリストの誕生を喜ぶベル

キャンディは固いことから、人々を固く守る

モミは常緑樹で、「永遠」をあらわす

クリスマスリース

輪の形は「永遠」を表し、「新年の幸せを祈る」という意味があります。

クリスマスキャンドル

ロウソクの明かりは「世を照らす光」という意味があります。

熊手の縁起物

数えきれないほどの種類があります。

鯛	宝船	大黒様	おたふく
鶴亀	千両箱	打出の小槌	招き猫
だるま	米俵	福笹	大判,小判

酉の市（とり）

西の市は毎年11月の酉（とり）の日に、鷲神社（おおとり）で行われる商売繁盛、開運祈願の祭礼です。

境内には福や金銀をかき集めるという熊手などの縁起物が売られます。

熊手は店が大きくなることを願い、毎年少しずつ大きなものに買いかえます。

「三の酉（とり）がある年は火事が多い」といわれていますが、その理由として1ヶ月に3回も祭りがあると気がゆるんでしまうという説が有力です。

歳の市（とし）

12月の半ばになると注連飾り（しめ）をはじめ、正月準備のための縁起物やほうき、まな板などといった台所用品や、雑貨類を売る市が立ちます。

有名な歳の市

世田谷ボロ市

12月15、16日
1月15、16日

浅草羽子板市（はご いたいち）

12月17〜19日

煤払い（すすはら）

煤払いは「事始め」と呼ばれる神事で、「正月始め」歳神様（としがみさま）を迎える準備でした。各神社では12月13日に行います。

大そうじのことを煤払い（すすはら）いうのは、昔は長い笹竹を使って黒いすすを払っていたからです。

江戸時代の幕府でもこの日、江戸城の大煤払い（すすはら）を行いました。

それがしだいに庶民の間にも普及してきました。

現在では、暮れも押し詰まってから行うのがふつうになりました。正月飾りなどとちがって大みそかに行ってもさしつかえありません。

大晦日（おおみそか）

昔は毎月30番目の日を「晦日（みそか）」といい、年末の晦日（みそか）は大をつけて「大晦日（おおみそか）」「大つごもり」と呼びました。

つごもりは「月隠」とも書き、月が見えなくなるという意味です。

旧暦では一日は日没から始まると考えられていました。つまり元旦は大晦日の日没ということになり、家族で正式に食事をしました。これを「年取膳（としとりぜん）」「年越膳（としこしぜん）」と呼び、今でもその風習が残っている地方があります。

大晦日（おおみそか）は歳神様（としがみさま）を迎える大切な日で徹夜する風習がありました。寝てしまうとよくないことがおこるという言い伝えがありました。

白髪になる　年寄りになる

なまはげ

秋田県の大晦日（おおみそか）の行事であるなまはげも、実は歳神様（しがみさま）です。

なまけ者はいねがぁ　泣く子はいねがぁ

年越しそば

大晦日にそばを食べる習慣が定着したのは江戸中期です。月末の忙しい時期に商家には夜遅く食べる「三十日そば」の習慣があり、それに由来するといわれています。

そばを食べる理由

切れやすいので,苦労や災厄を断ち切る

細く長いことから健康、長寿の願いをこめて

関西ではそばのかわりに、運を呼ぶ、「うんどん（うどん）」を食べる地域もあります。

いろいろな説があります。

金細工師が細かく散った粉をそば粉で集めたため、そばは金を集める

荒れ地でも育つそばの生命力にあやかろうと

そばの果実

除夜の鐘

12月31日の午前0時をまたいで、除夜の鐘が鳴り響きます。除夜とは、旧年を除く夜という意味です。

108回突くわけは、人間の煩悩の数をあらわしているという説が有力です。眼、耳、鼻、舌、身、意という六根それぞれに好、平、悪三つの状態があって18種となり、その程度が染、浄に分かれて36種、そのすべてが過去、現在、未来にわたって人を悩ますので、合計108種の煩悩があるとされています。

煩悩の数とは

六根（感覚器官）	三不同（受け取り方）	程度	三世
眼	好	染	過去・現在・未来
	平	浄	
	悪	染・浄	過去・現在・未来
耳	好・平・悪		
鼻	好・平・悪		
舌	好・平・悪		
身	好・平・悪		
意	好・平・悪		

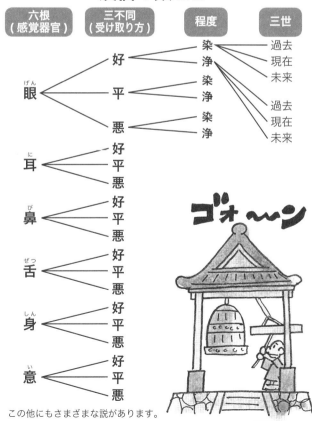

ゴォ～ン

この他にもさまざまな説があります。

6(六根)×3(三不同)×2(程度)×3(三世)＝108(煩悩)

著者紹介　よだひでき

講演会を終え、出口で自分の著書を売る商売熱心な著者。
「いかがですか〜〜！！」
甲州商人の血を継いでいます。

本名・依田秀輝。まんが家（自称半農半まんが家）。昭和28年3月4日生まれ。山梨県出身。現在神奈川県在住。新聞・雑誌など多方面で4コマまんが、ストーリーまんが、イラストを描いている。同時に、農家やPTAなど、さまざまなサークルや団体を対象にした講演会も全国各地で行っている。著書「まんがでわかる野菜づくり入門」「まんがでわかる週末菜園12か月」「まんがでわかるおいしい野菜づくり」「まんがでわかる野菜づくりのコツ100」「まんがでわかる花づくり100」「まんがでわかる花づくり12か月」「まんがでわかる有機・無農薬の野菜づくり」「まんがと写真でよくわかる野菜をつくろう！」「まんがでわかる楽しい家庭菜園」などの園芸関連誌の他、「まんがこどもに伝えたい大切なこと100」「まんがでわかることわざ150」「まんがでわかる日本の行事12か月」「まんがでわかる偉人伝　こどもに伝えたい50人のおはなし」「まんがでわかる職業いろいろ150」「まんがでわかる偉人伝　日本を動かした200人」「まんがでわかる偉人伝　世界を動かした200人」「まんが日本全国まるわかり事典」（すべてブティック社刊）など、こども向けの本も絶賛発売中。

☆よだひでき 講演会のご案内☆

講演内容

いつも2部構成で行っています。

1部 講演会

「遠くの親戚より近くの他人」…地域交流の楽しさ、大切さをユーモアたっぷりに話します。また、野菜づくりの楽しさと失敗談などを、生産者と消費者の中間的立場で話します。

その他の内容ももりだくさん！！

2部フォークコンサート

（ギターの弾き語り）

曲目：畑に行こう／日本全国植物大図鑑／うちの娘は反抗期／100円ショップの女／ハッピー・コレステロール・ロックンロールなど…笑ってストレスを解消しましょう！農業をテーマにしたもの、社会風刺したもの、家族をテーマにしたもの、コミックソングなどなど、バラエティに富んでいます。

実はわたくしシンガーソングライターもしています

今までの講演会の主催者

JA（農協）、各地のPTA、小・中学校、保育園、農業普及センター、食生活改善推進員連絡協議会、その他各種サークルなど多数。

今までの講演会の開催地

神奈川、東京、山梨、福井、新潟、茨城、岩手、徳島、福島、栃木、埼玉、京都、岐阜など各地。

あなたの町・村にも「よだひでき」を！

今までとはひと味違う…
「楽しい・笑える・そして共感を呼ぶ！」
新しい形の講演会です。

☆お問い合わせは、
株式会社ブティック社編集統括部まで☆
TEL 03-3234-2001 / FAX 03-3234-7838

よだひできのブログ（農業天国日記）

「よだひでき農天記ブログ」アドレス http://yodahideki.exblog.jp/

バラエティに富んだメニューです。ぜひアクセスしてください！

よだひでき サインスペース